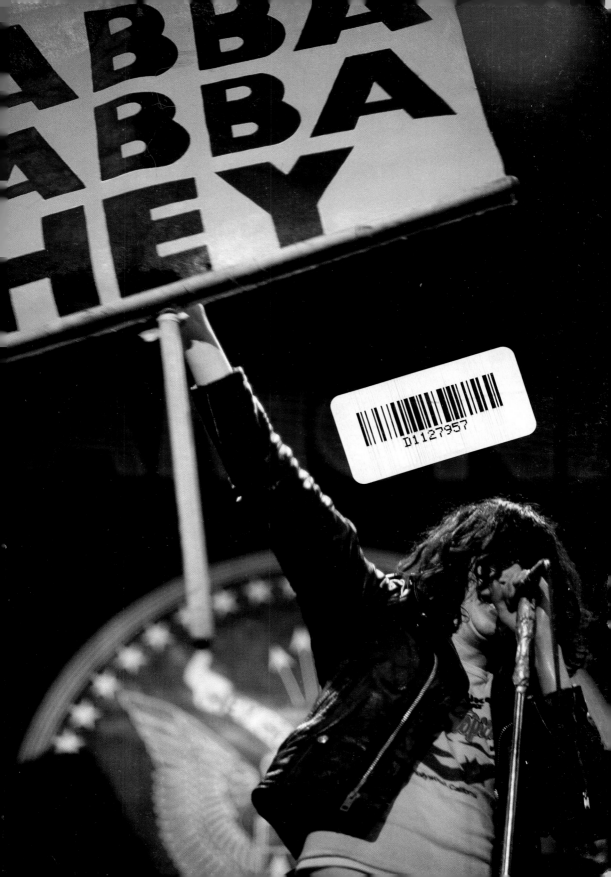

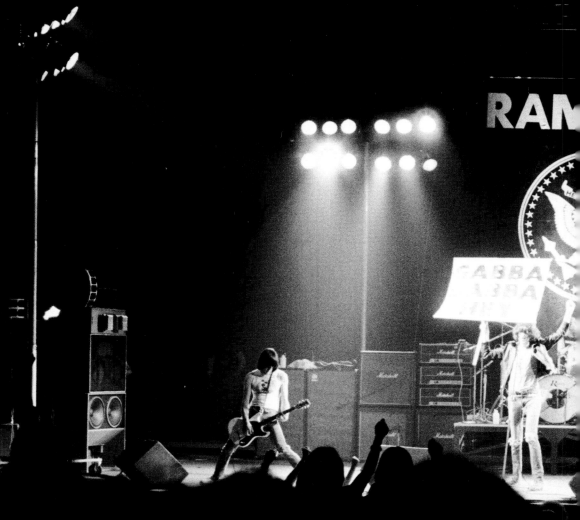

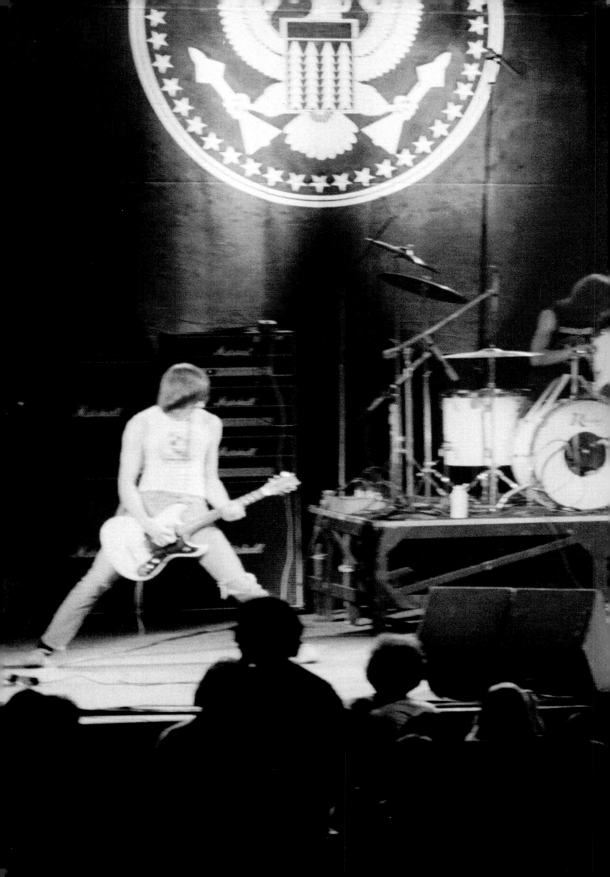

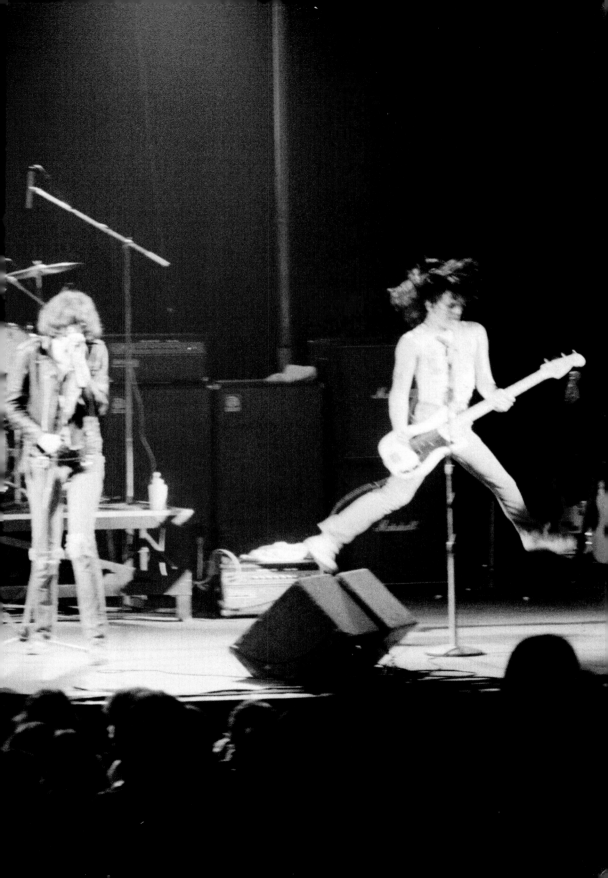

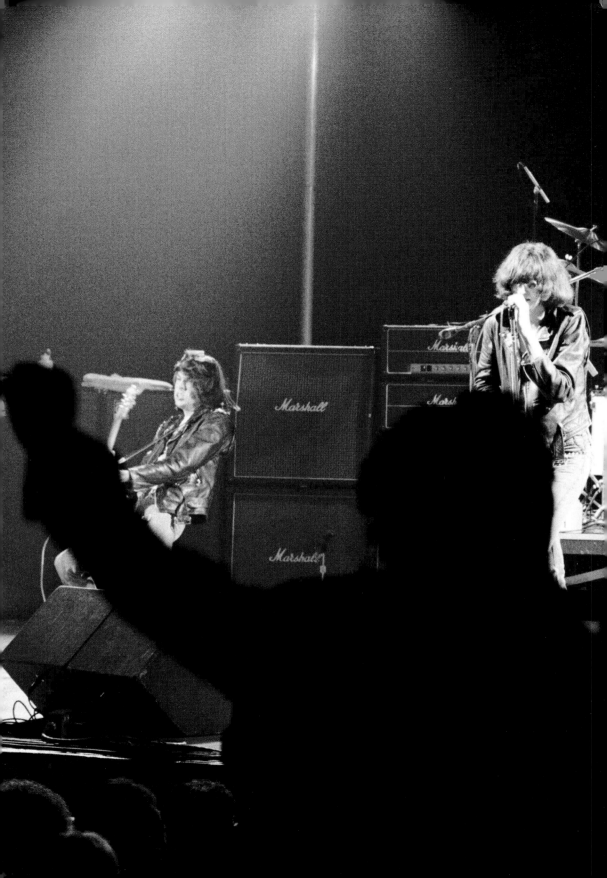

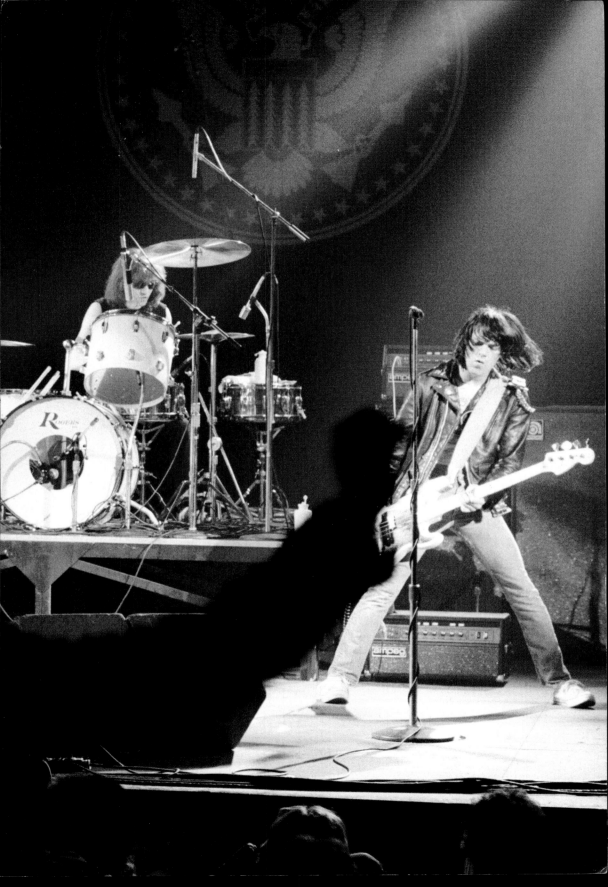

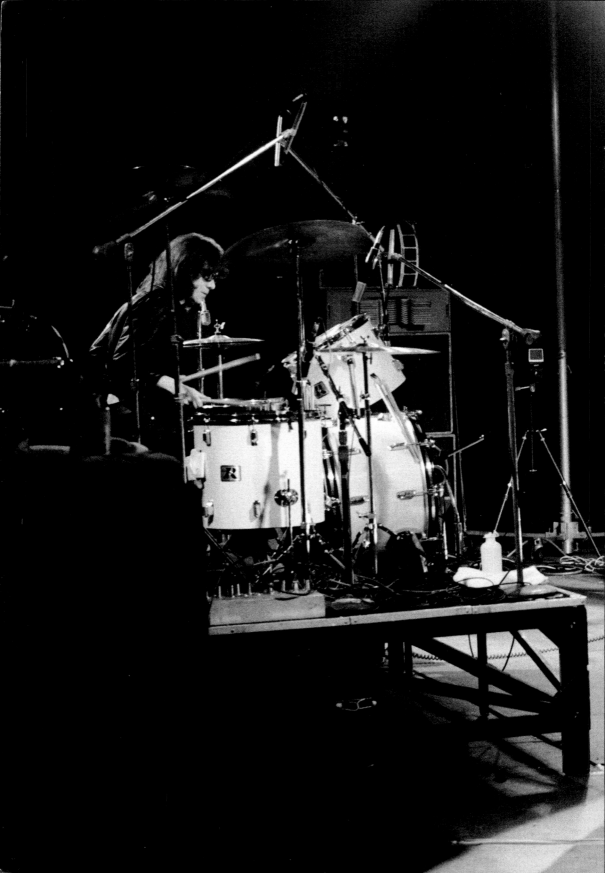

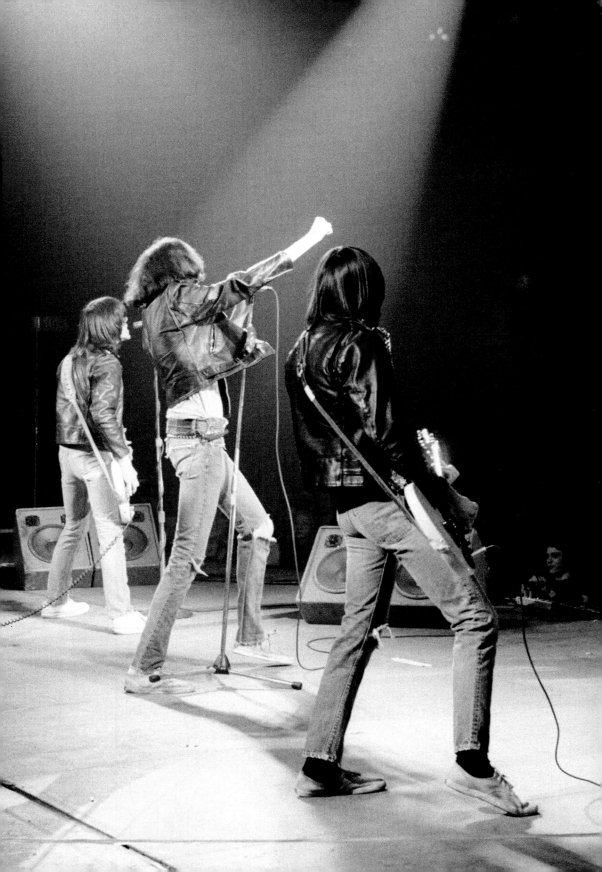

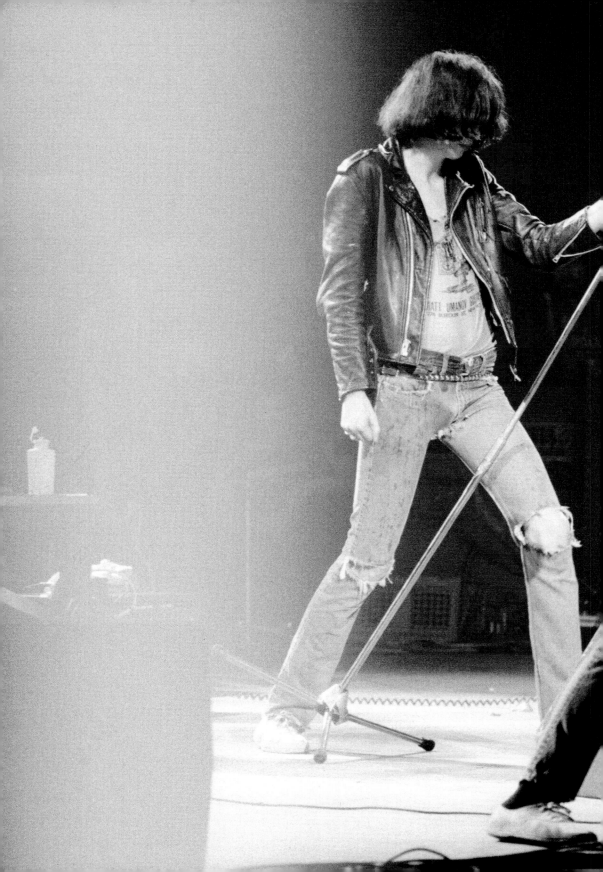

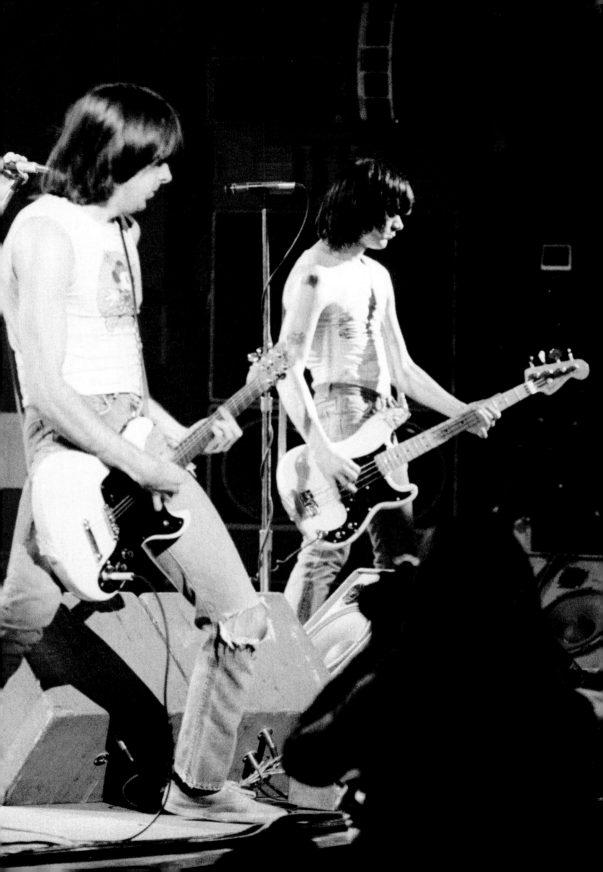

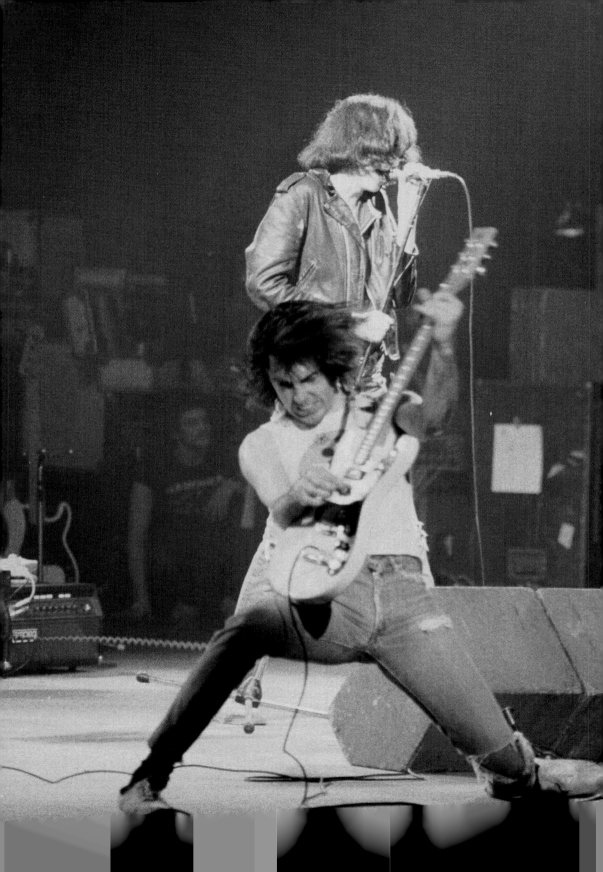

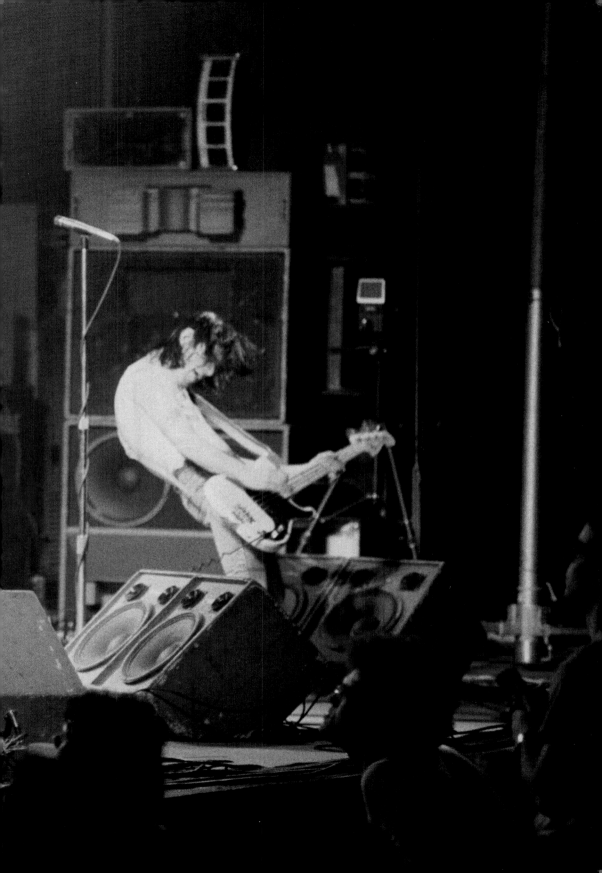

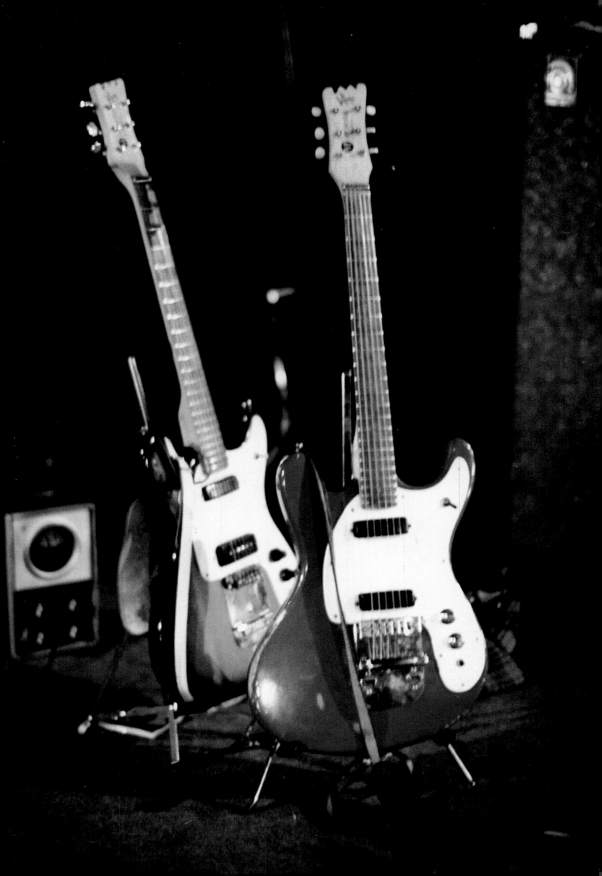

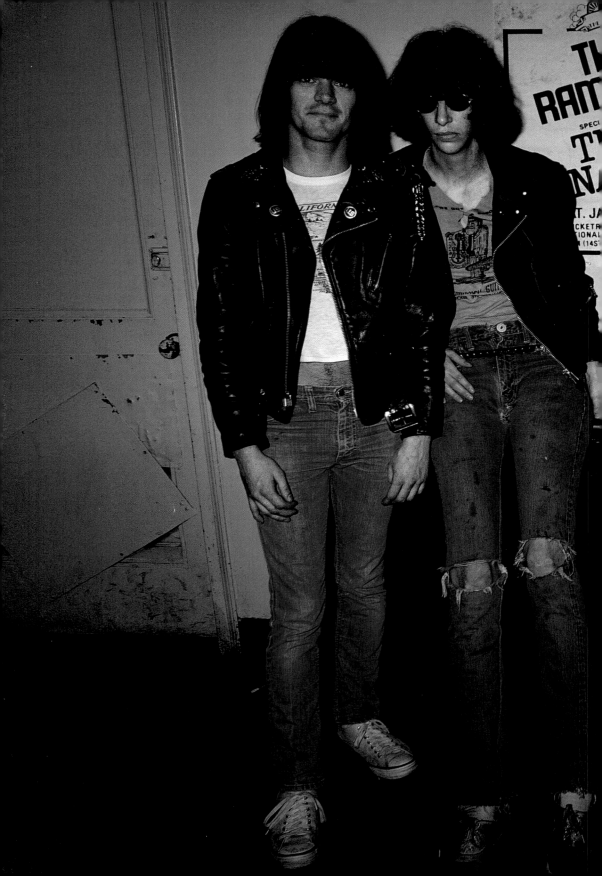

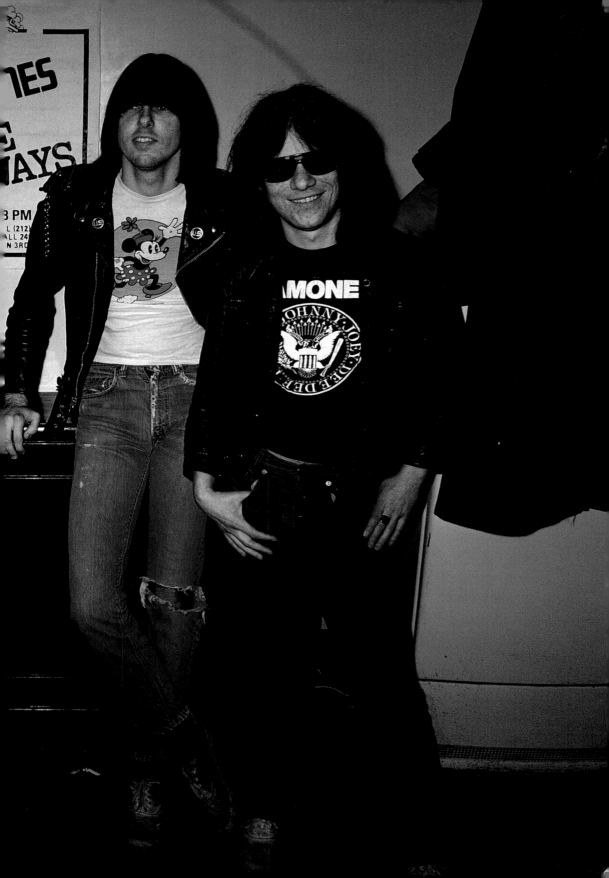

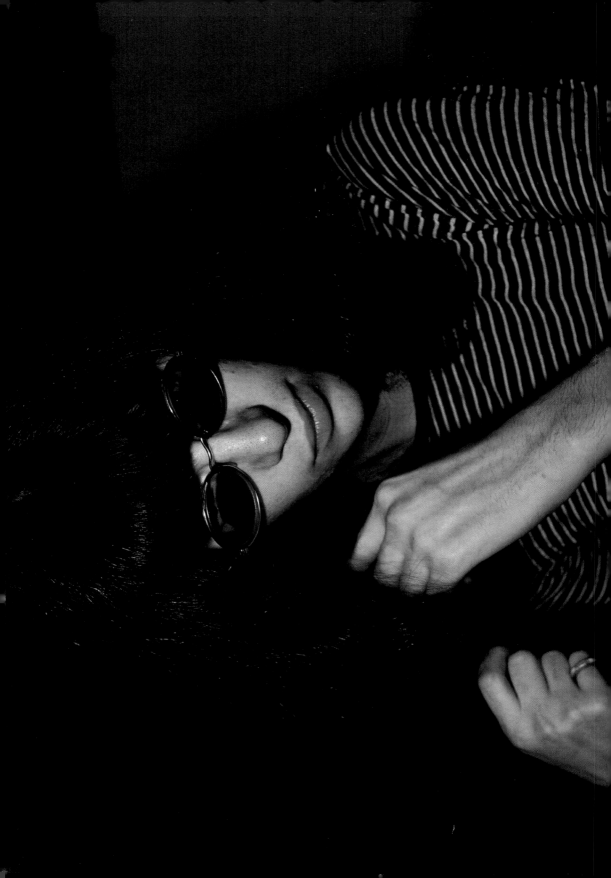

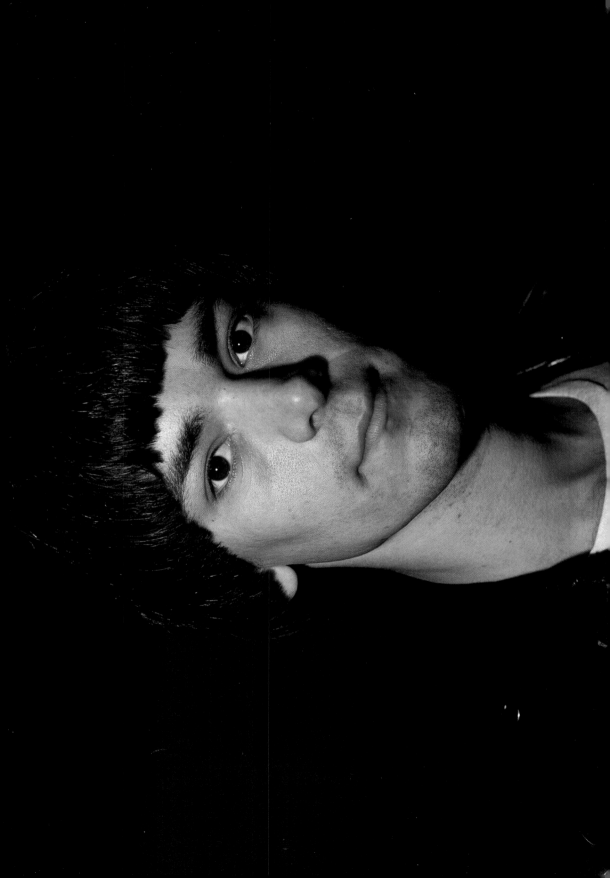

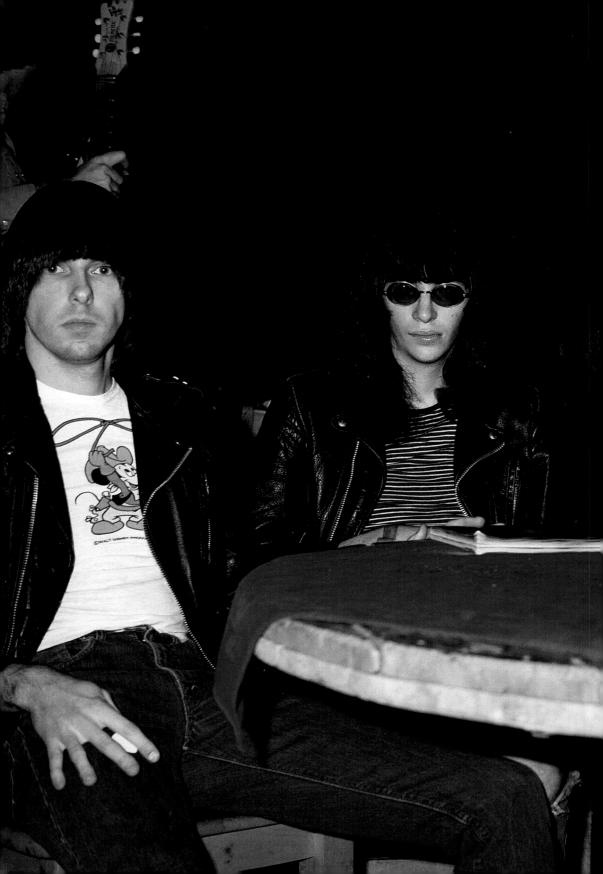

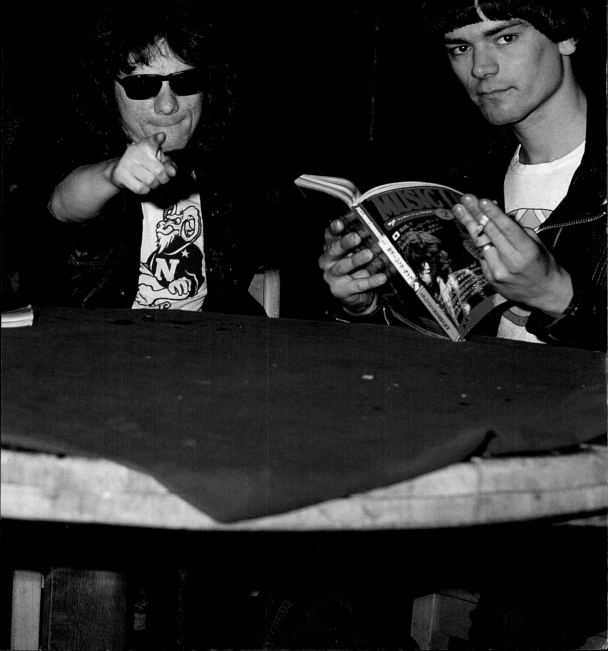

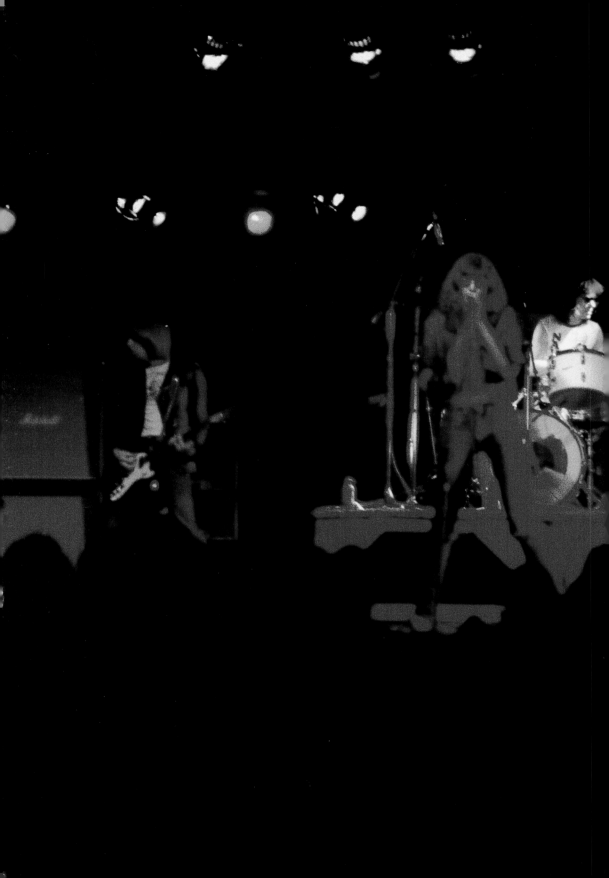

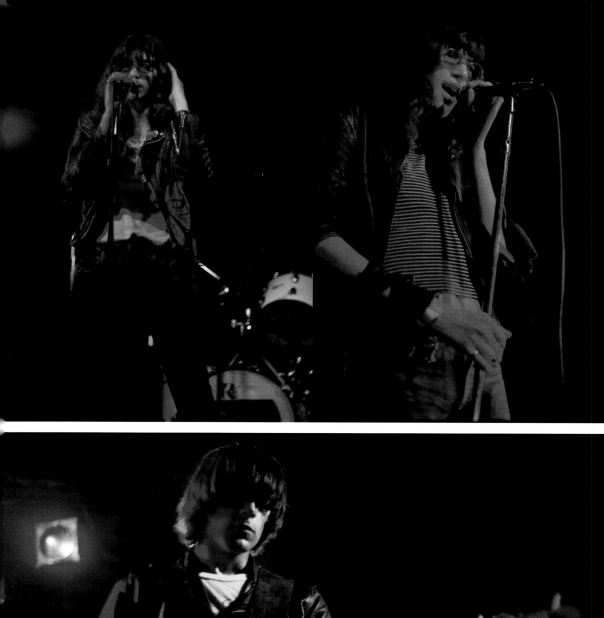
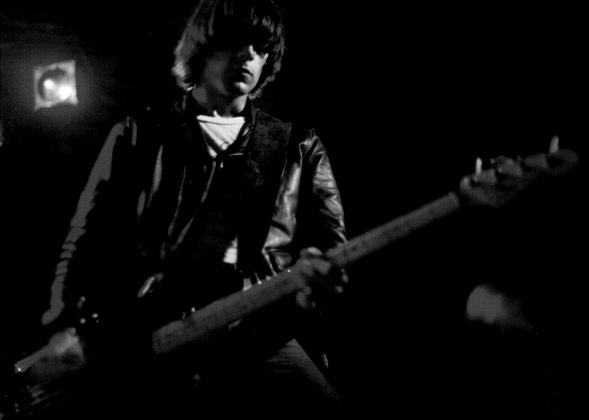

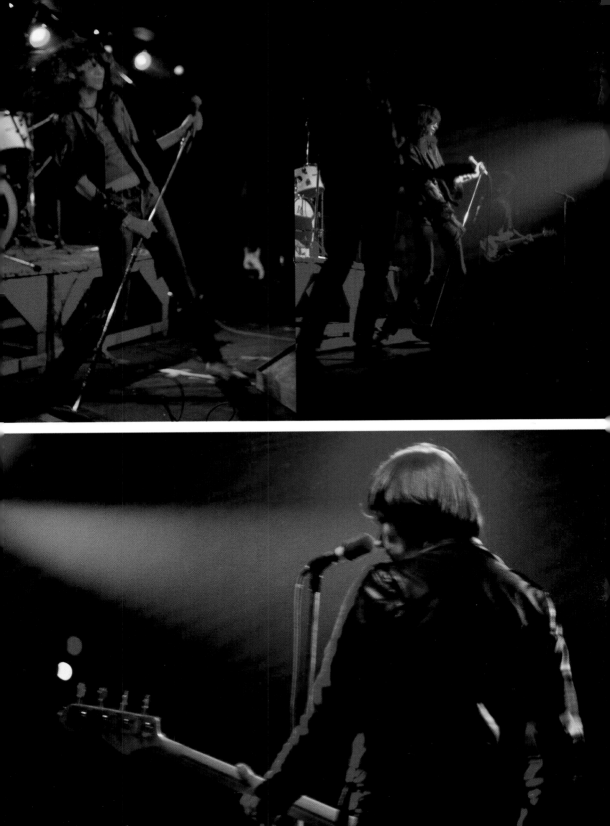

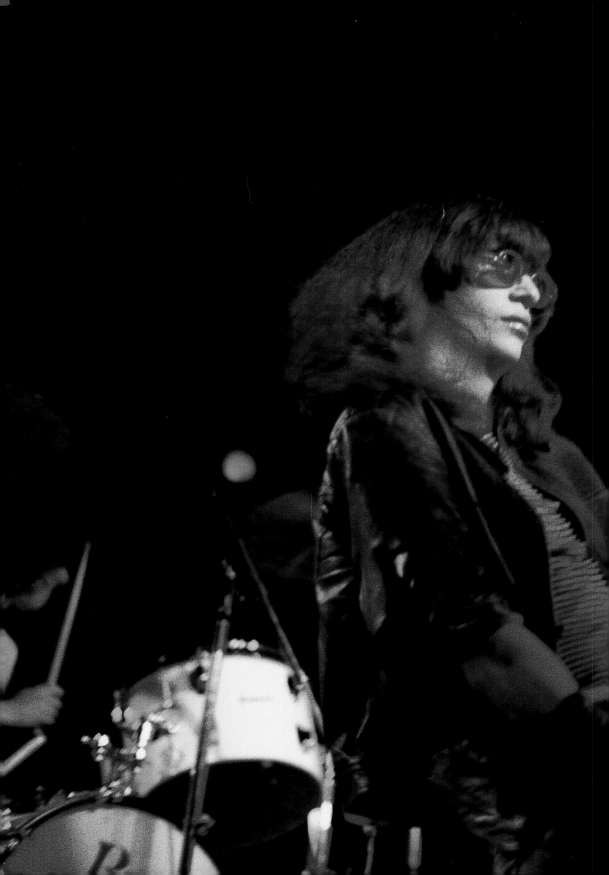

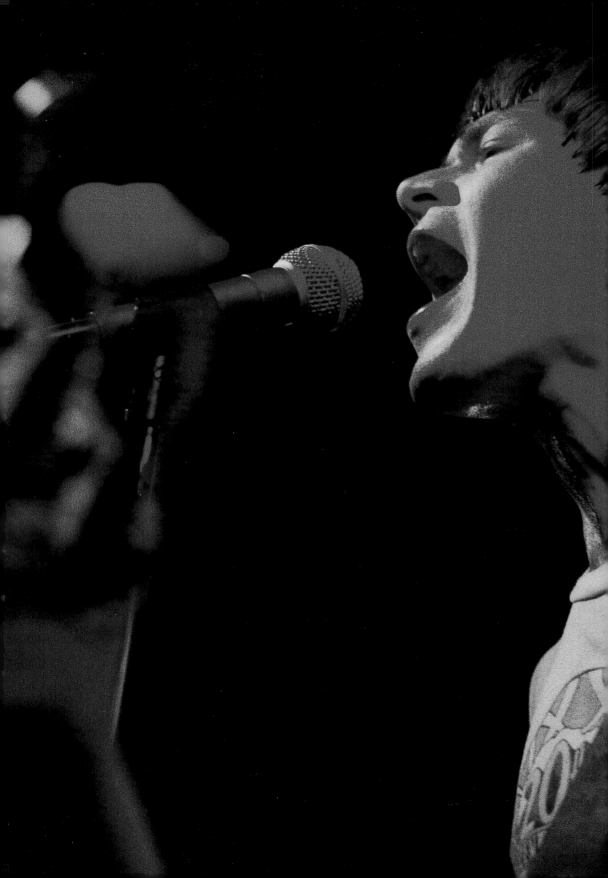

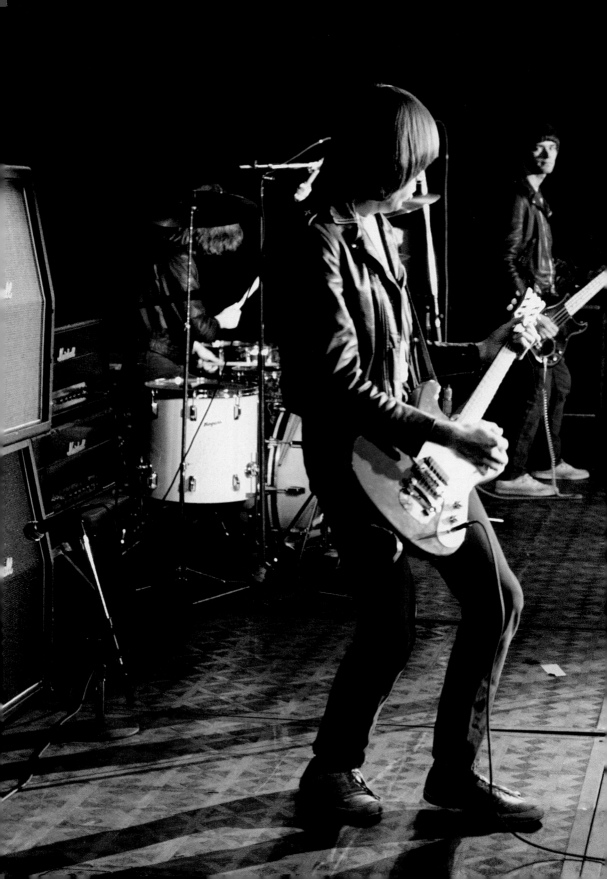

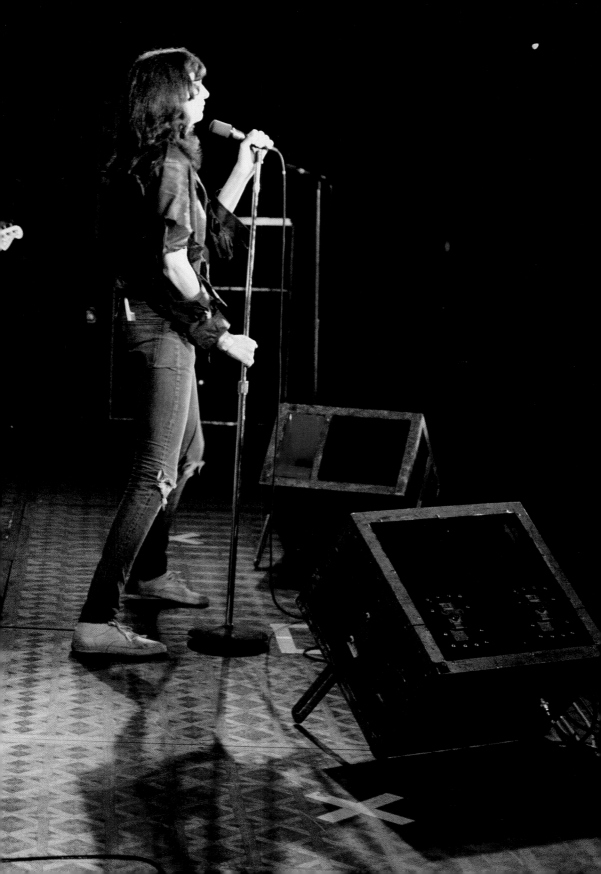

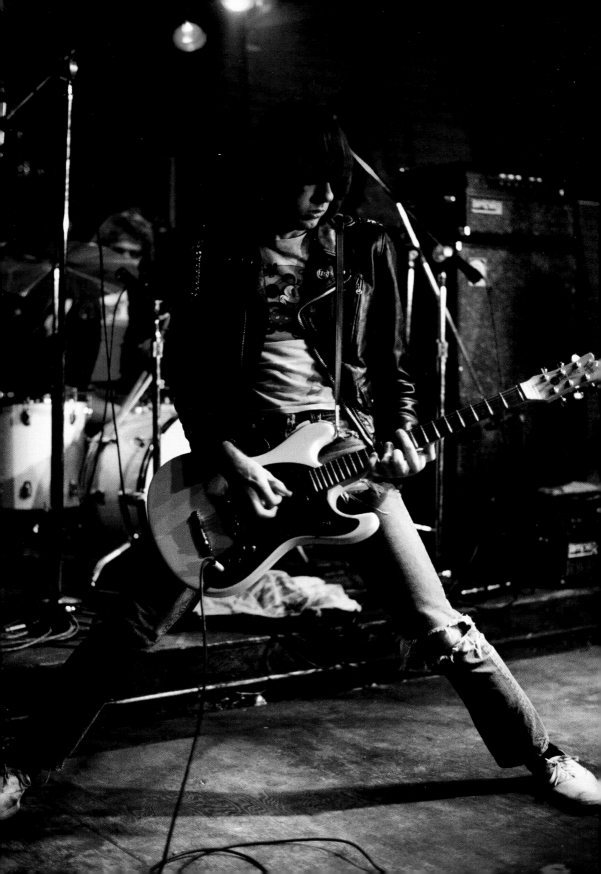

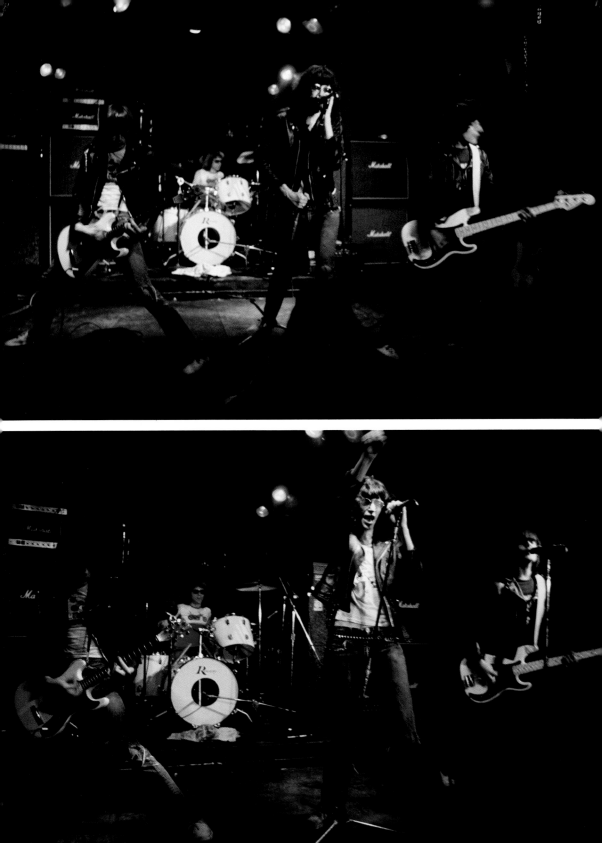

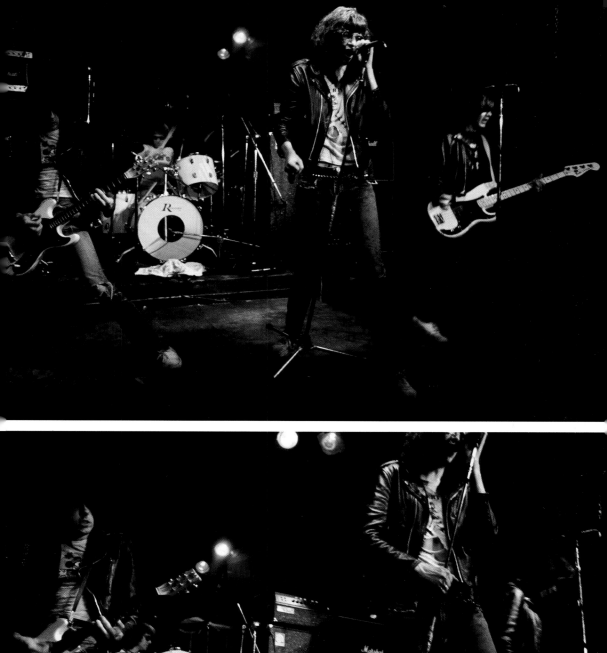
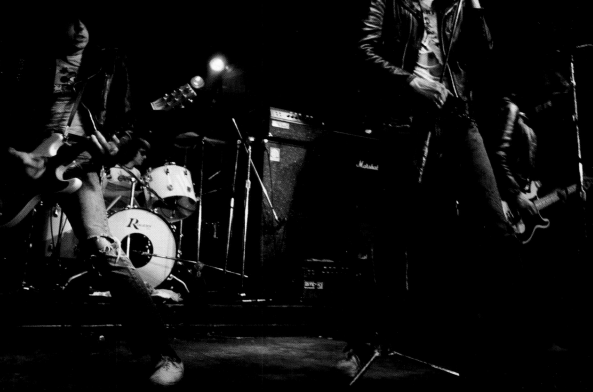

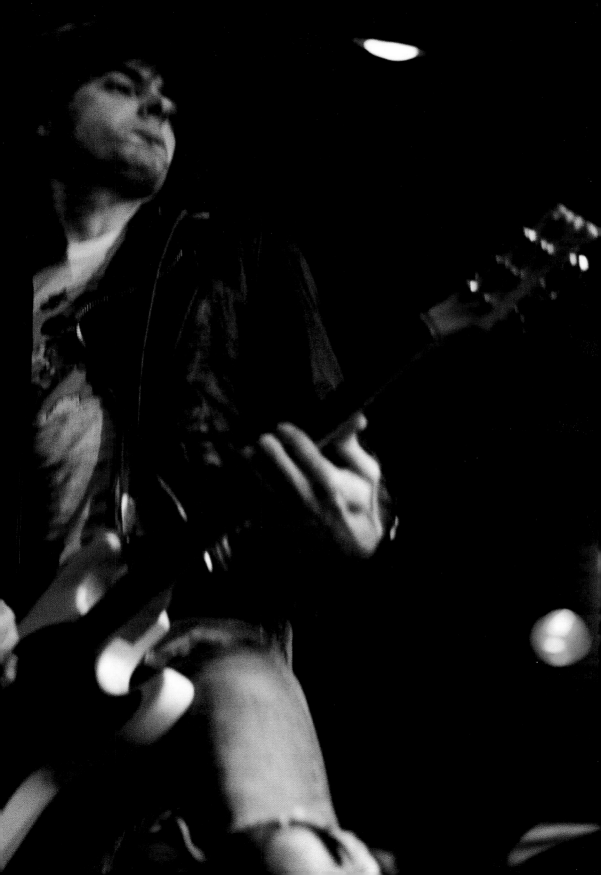

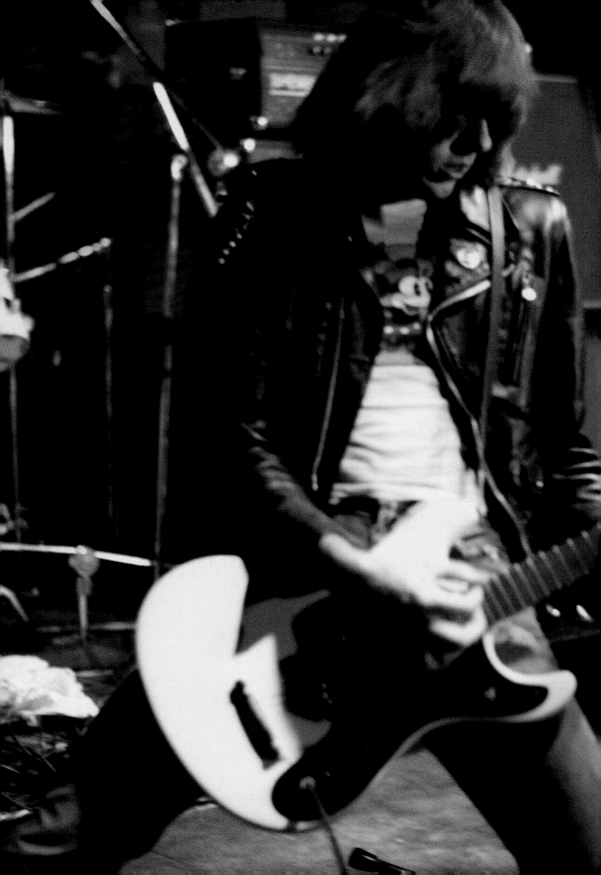

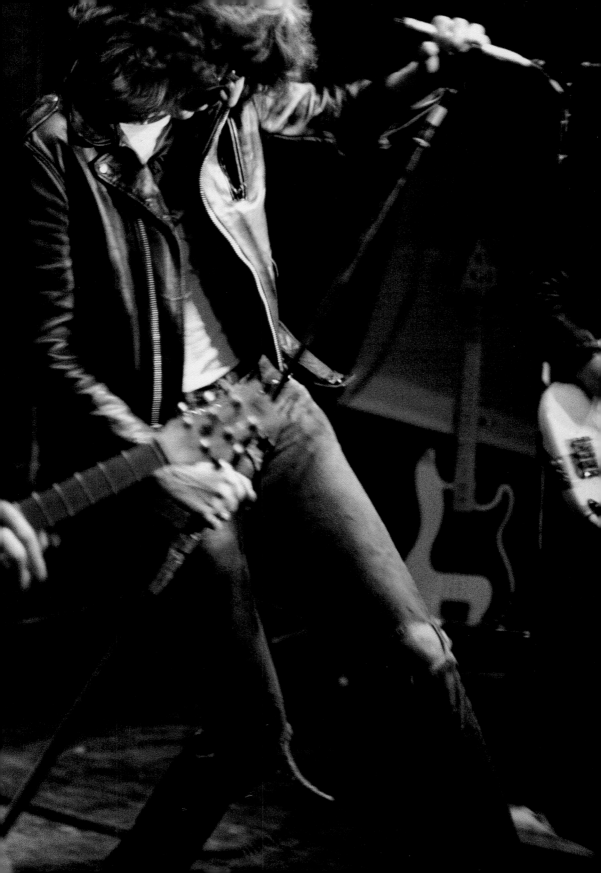

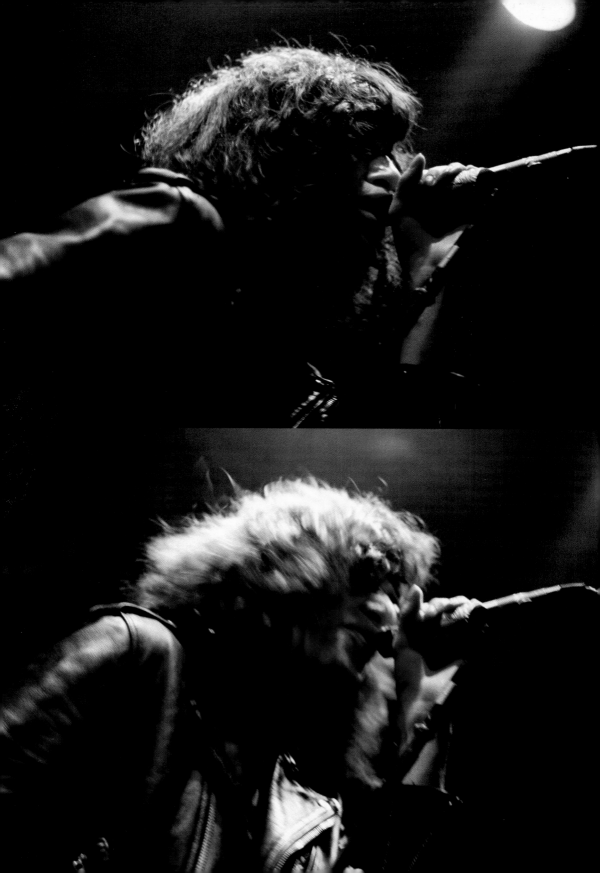

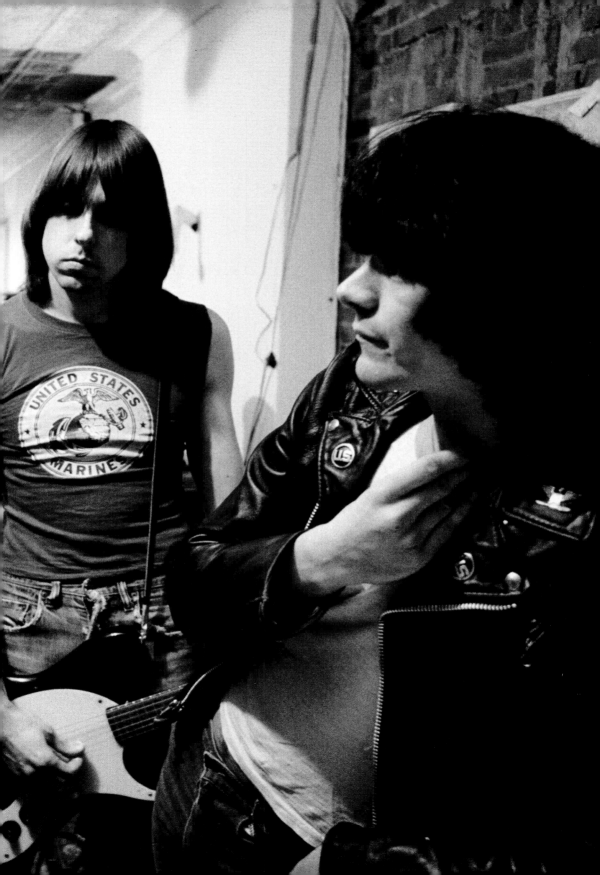

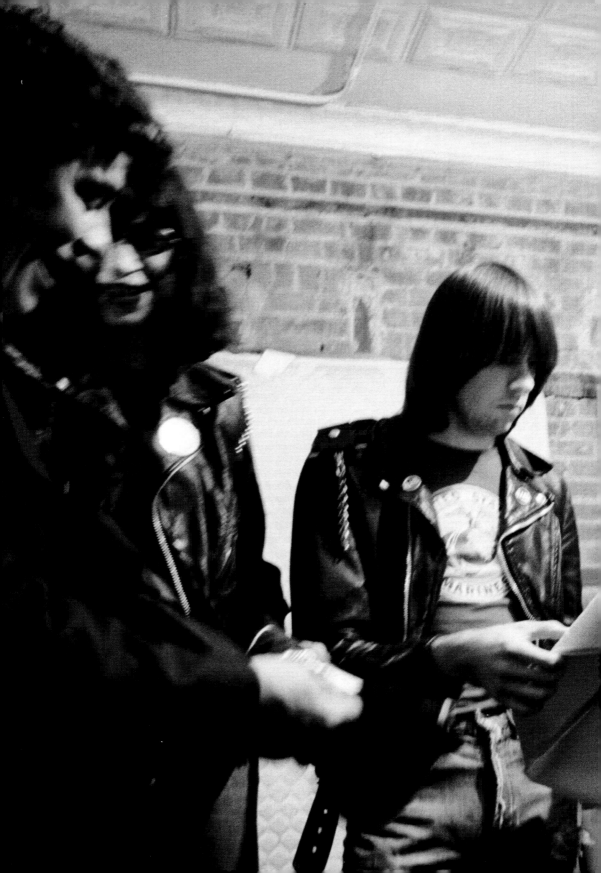

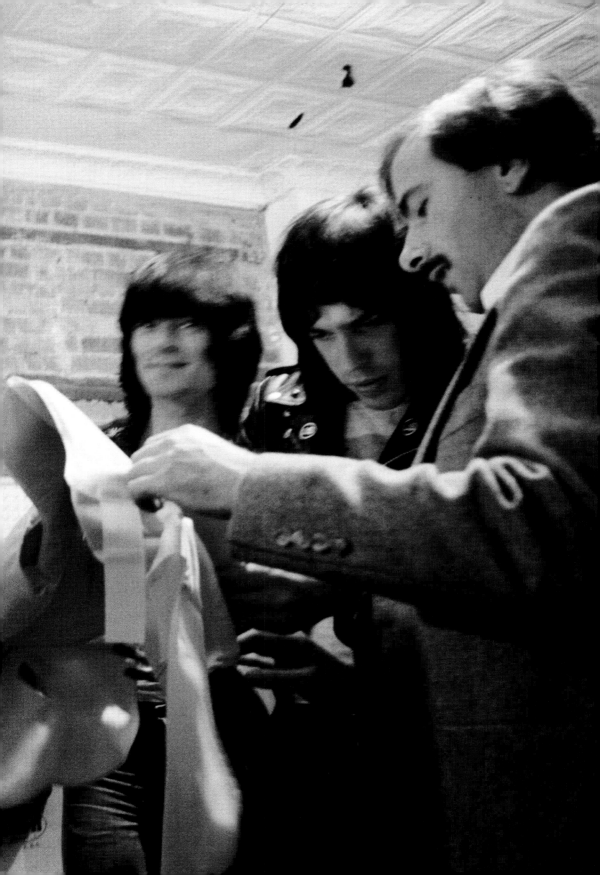

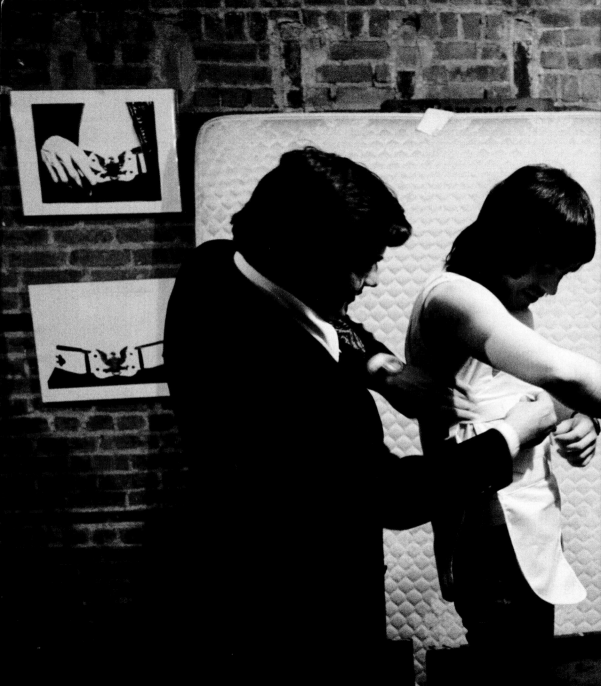

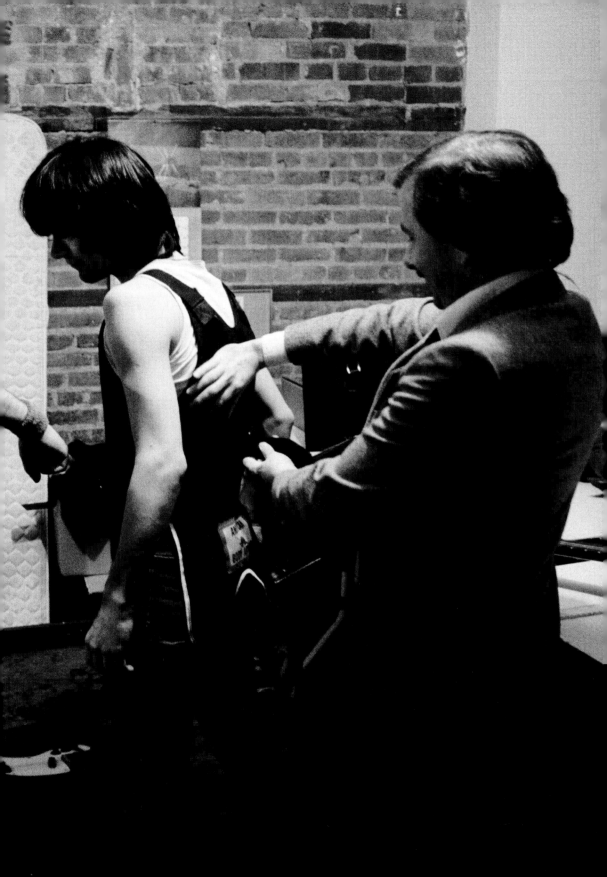

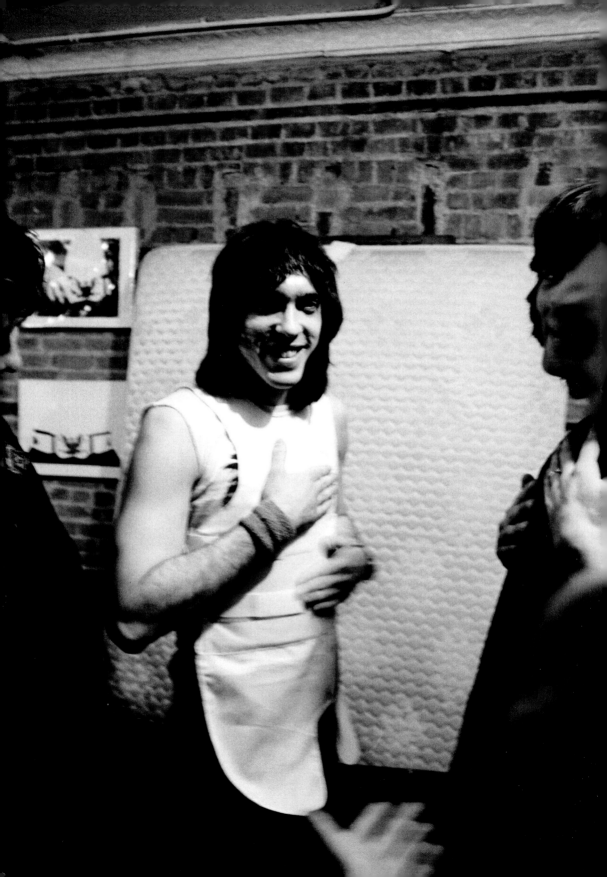

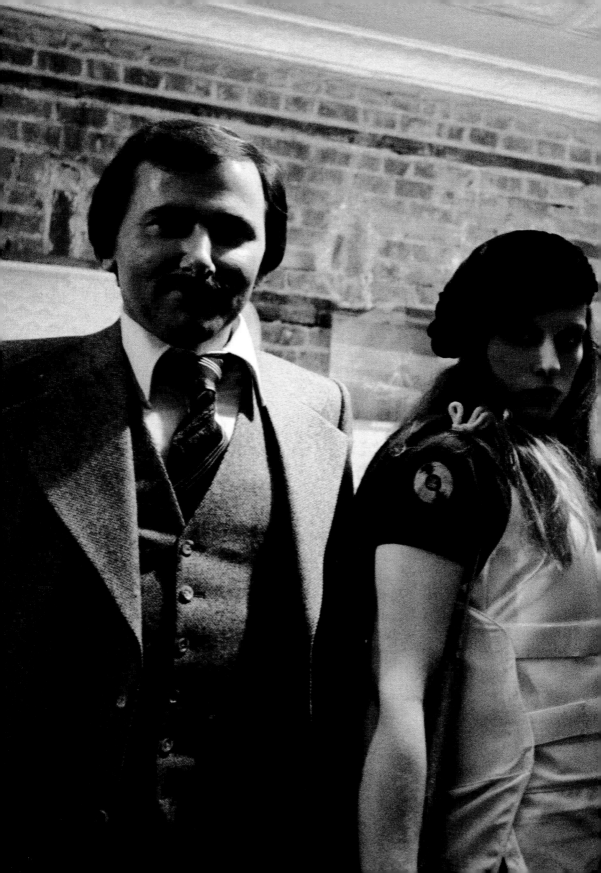

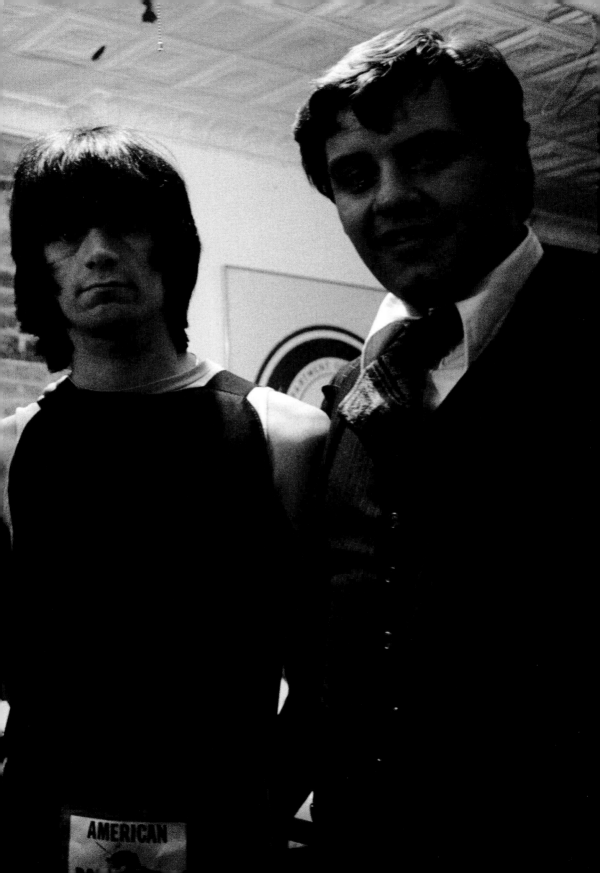

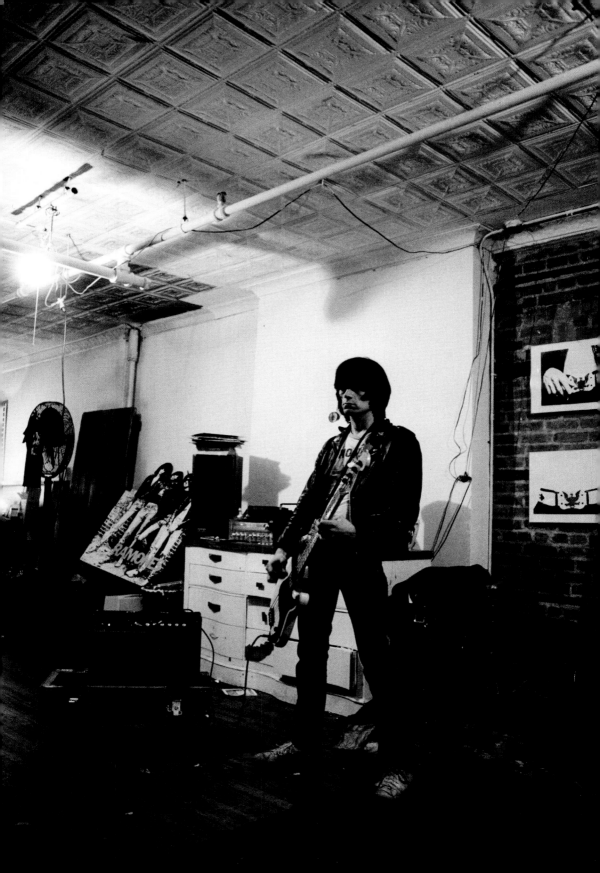

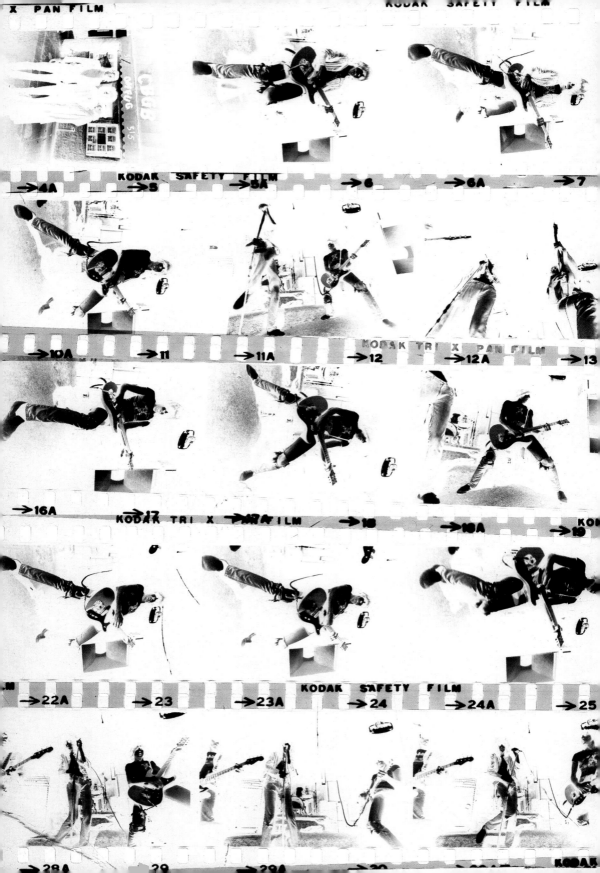

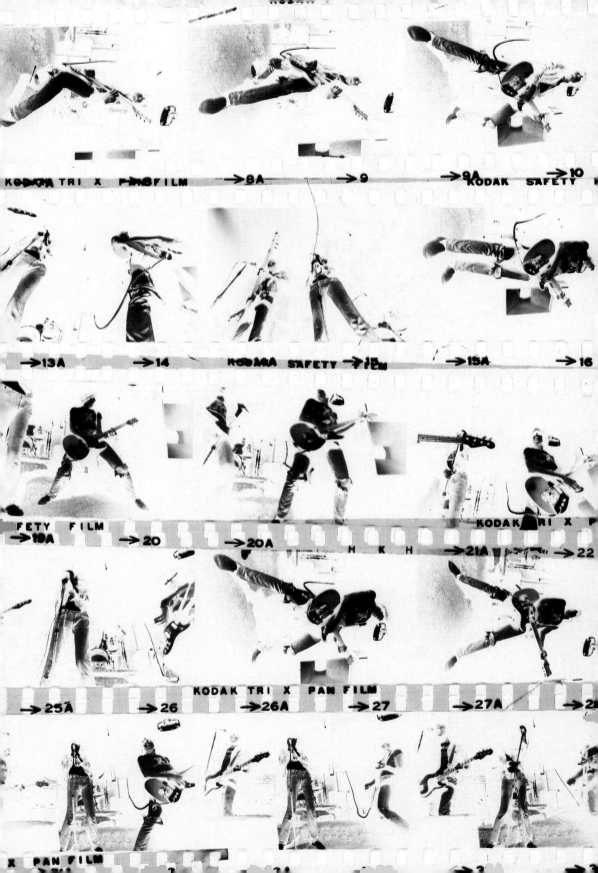

One Two Three Four Let's Go!

TOKIO

大都会の夜

パンク・ロック以外、やることがあるかい?

水上 はるこ（本誌編集長）
HARUKO MINAKAMI

オールマン・ブラザーズ・バンド、レーナード・スキナード、Z・Z・トップ……あんな田舎のいもバンドのどこがかっこいいんだい? ニューヨークの若いパンク・ロッカーたちにとって、ロックというものは自分たちの周辺にしか存在しない。はるか南部のアトランタからのロック、バンドをきくと余裕なんかありやしない。ニューヨークのアスファルトの上には、すばらしいパンク野郎たちが生きているから、コンクリートの合間には、夜の匂いのパンク・ロックがあふれているから、今、世界中の都会の若者たちを魅了しているパンク・ロックとは、いったい何だろう? ここではその魅力を徹底的に解剖してみることとしよう

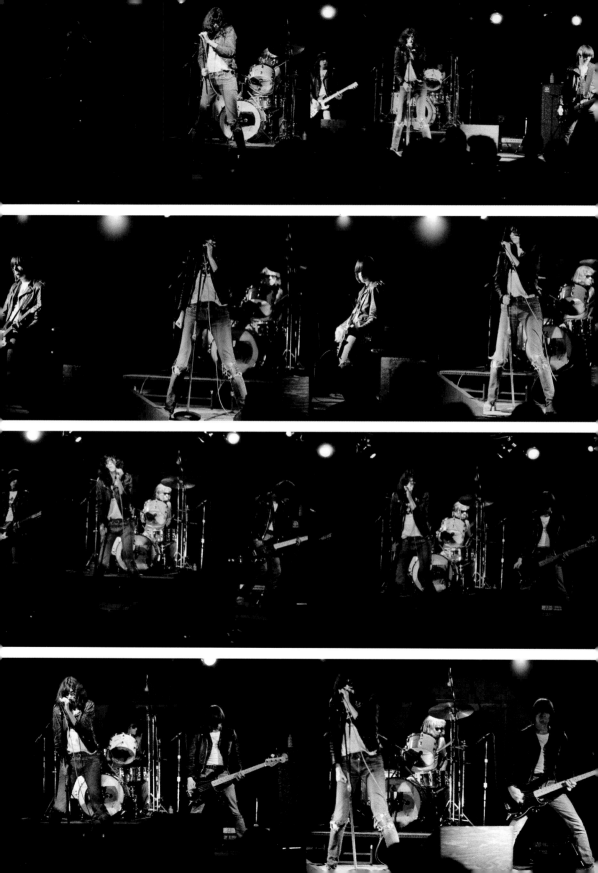

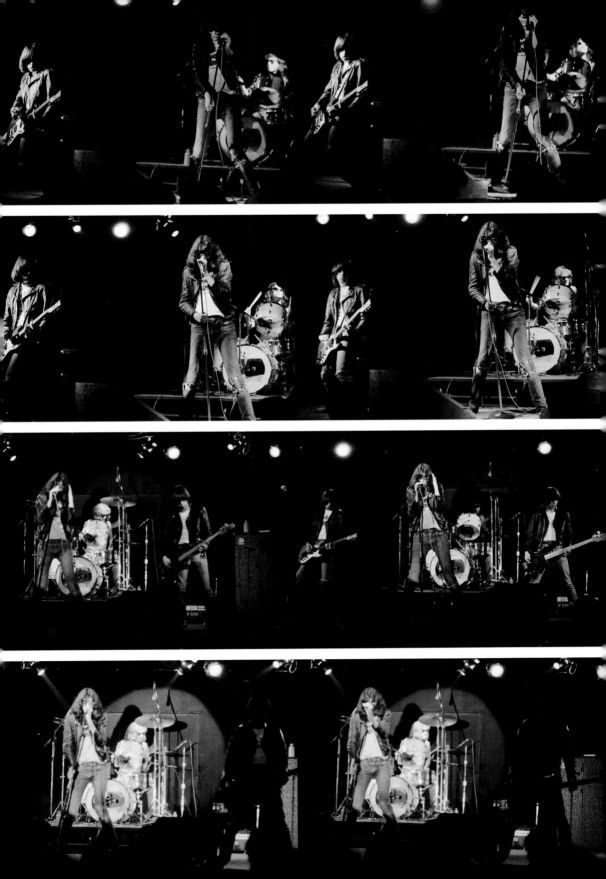

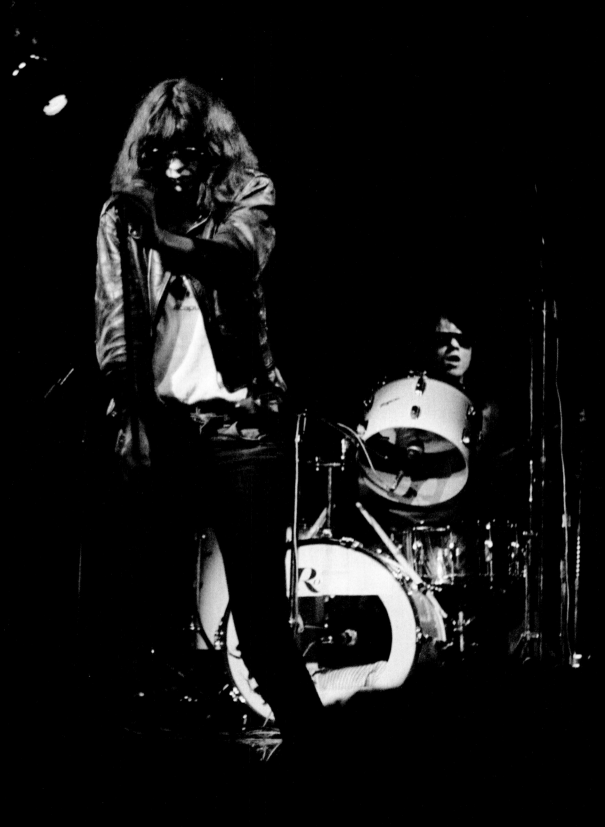

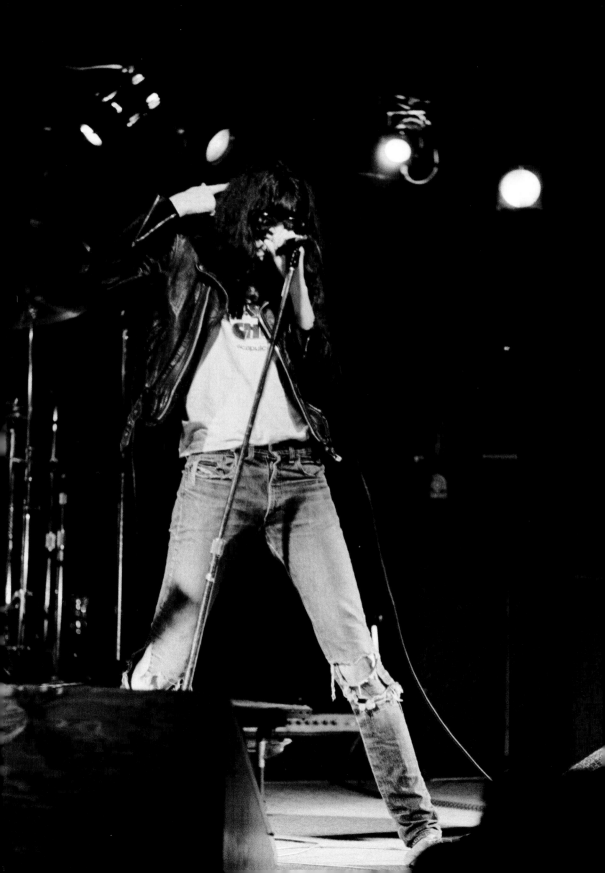

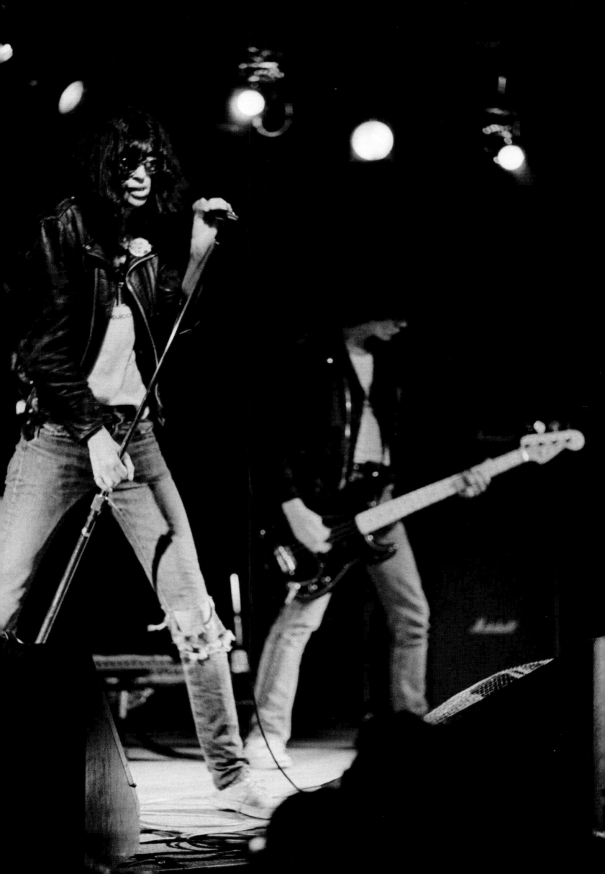

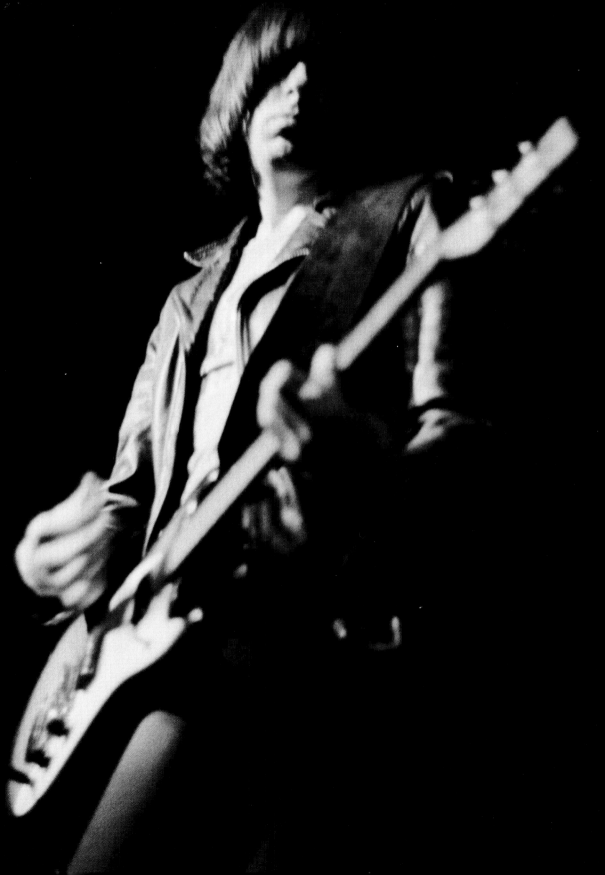

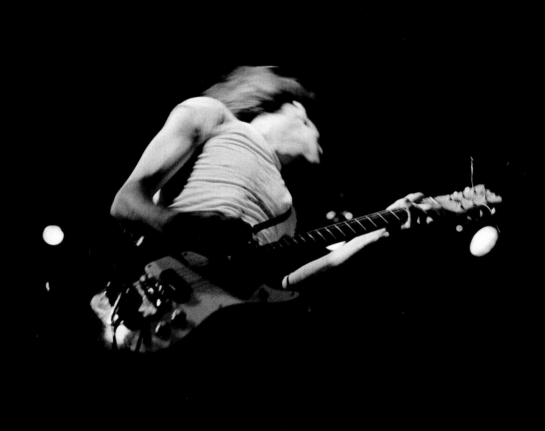

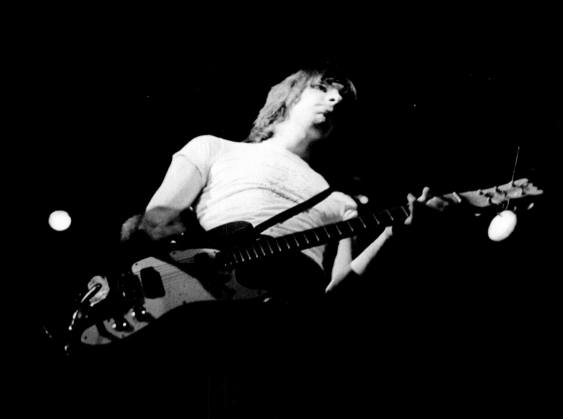

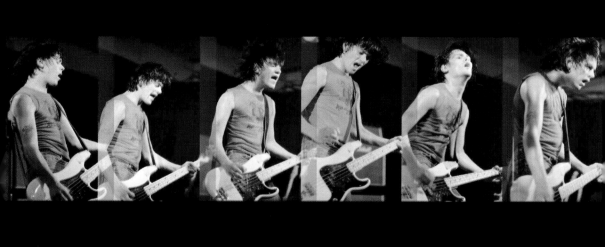

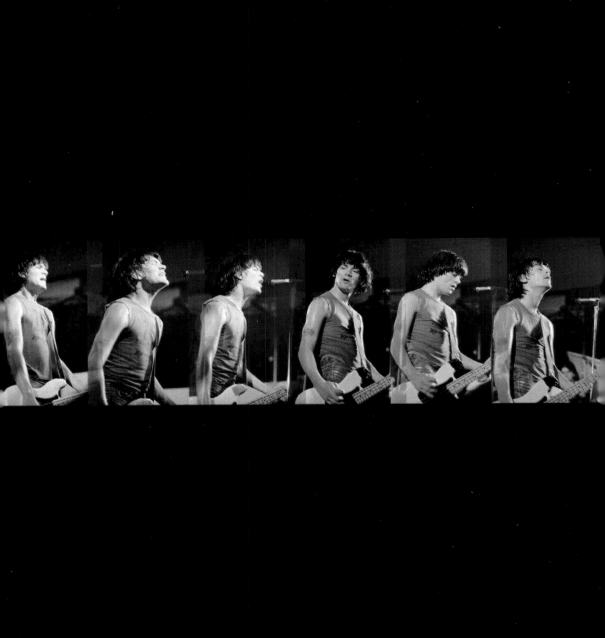

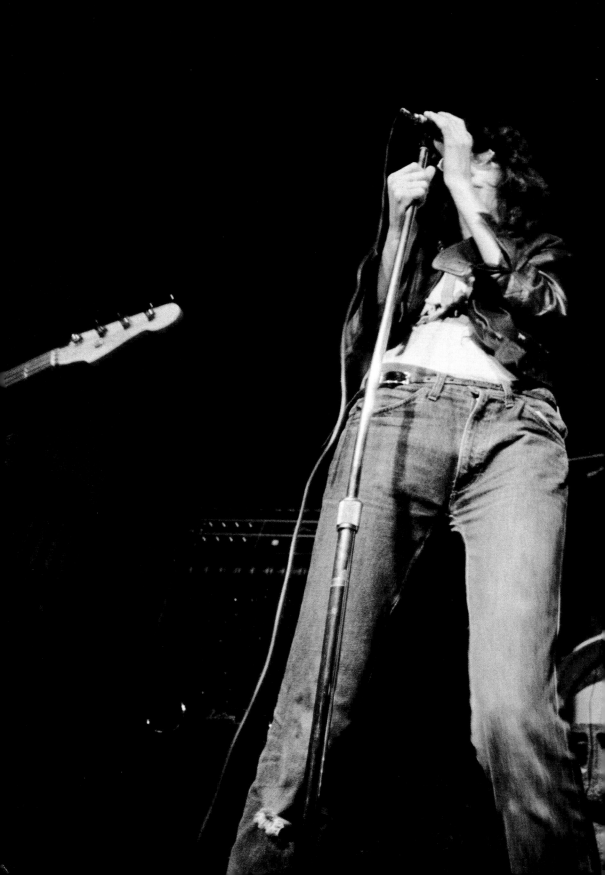

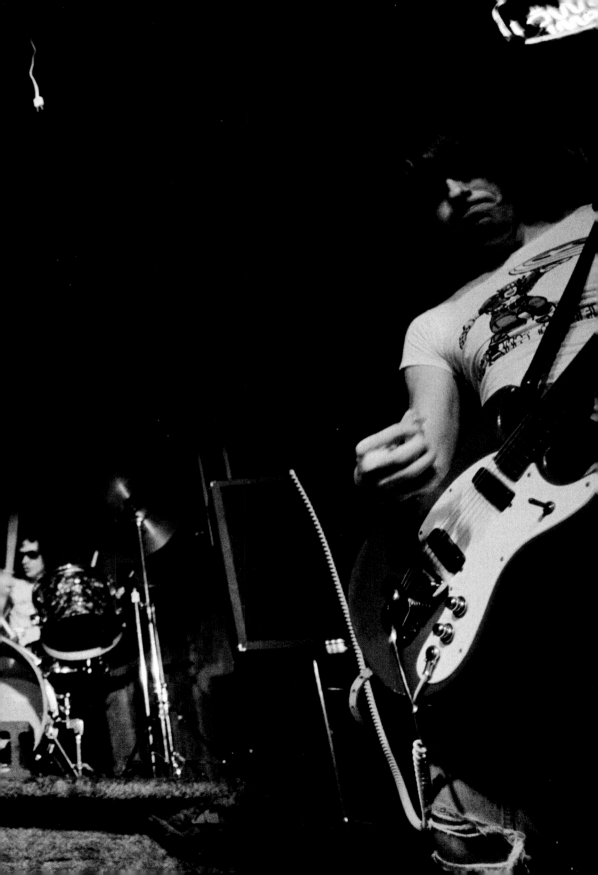

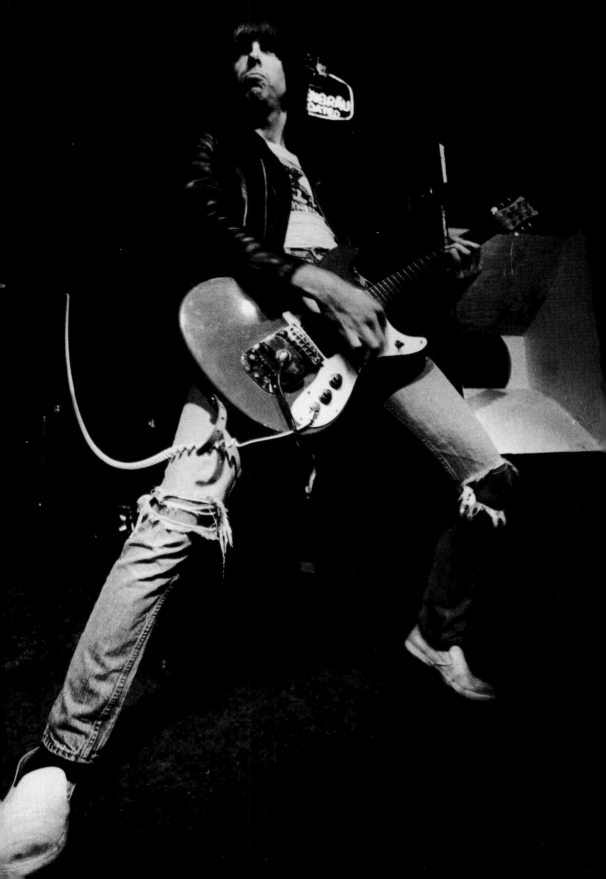

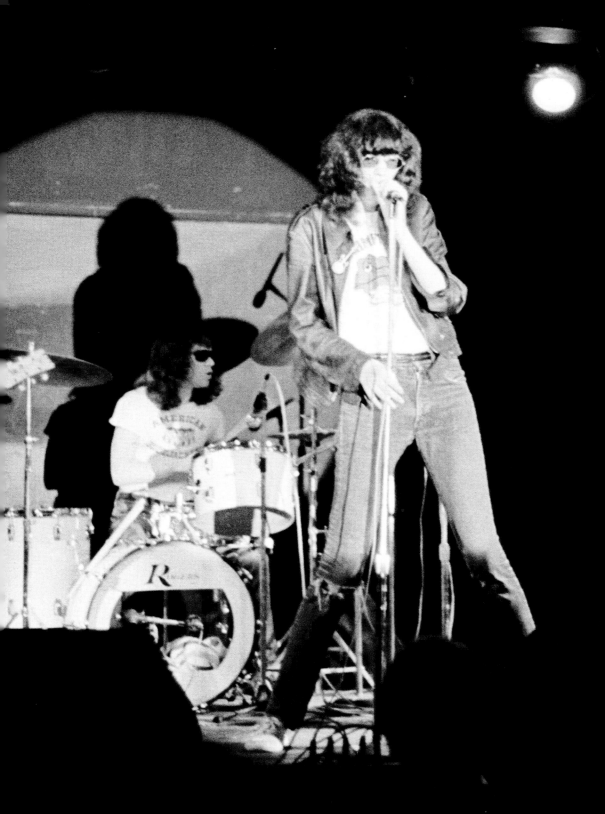

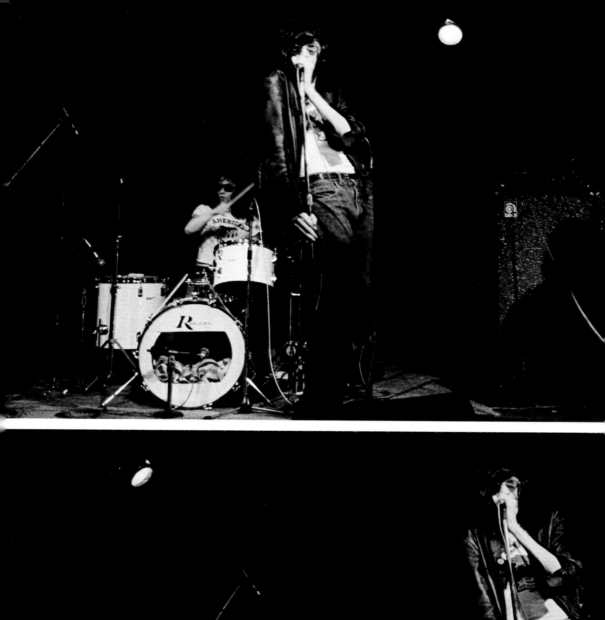
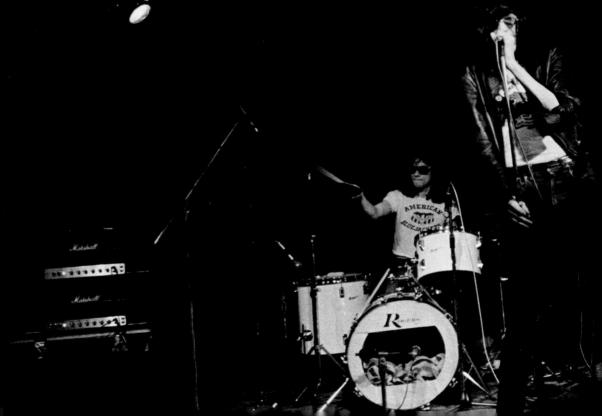

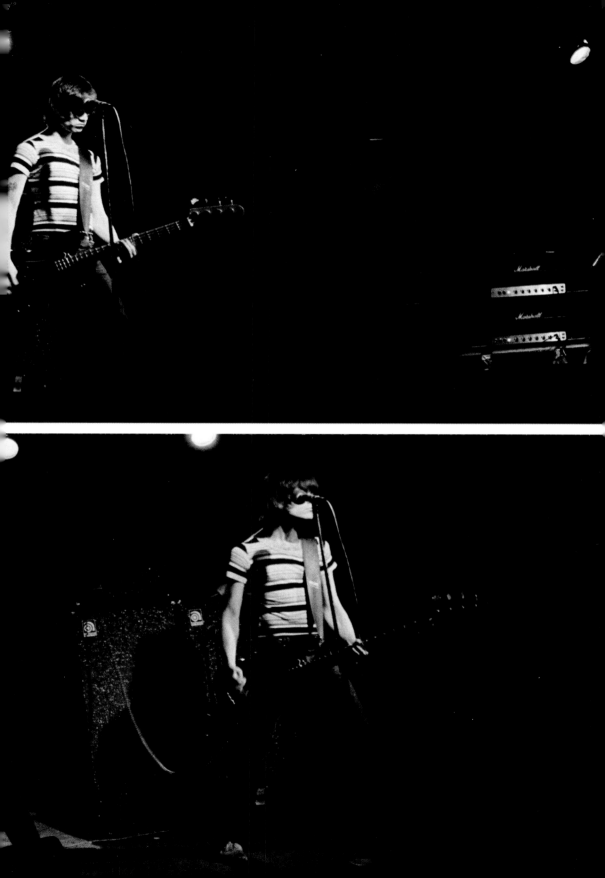

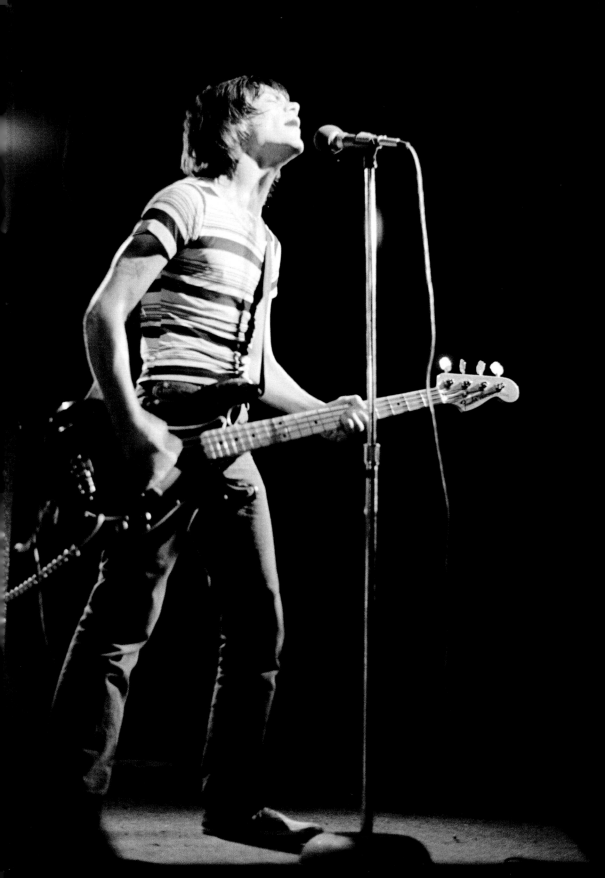

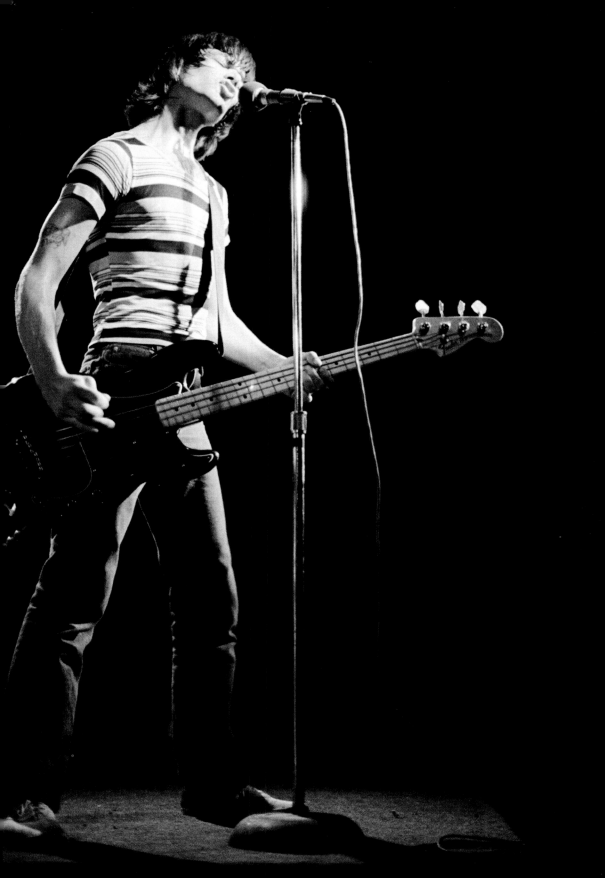

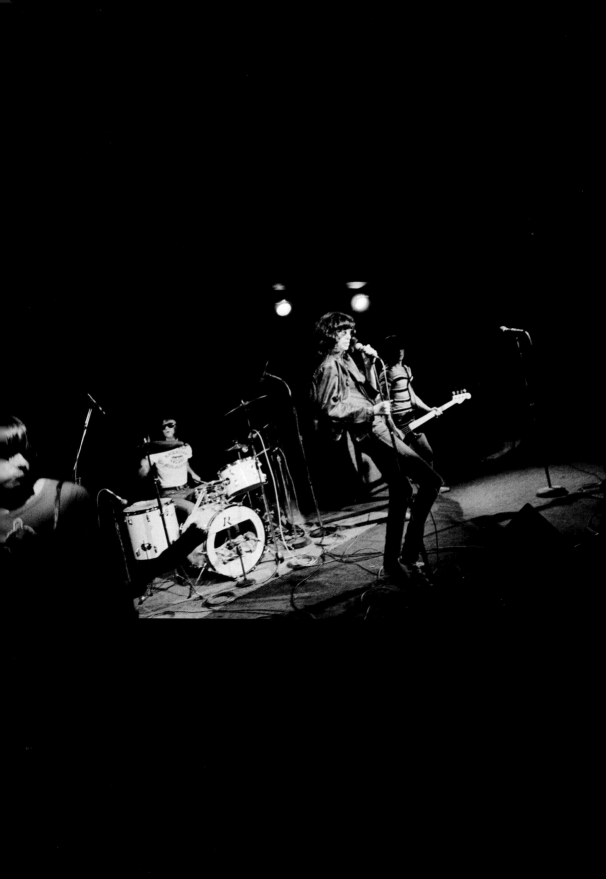

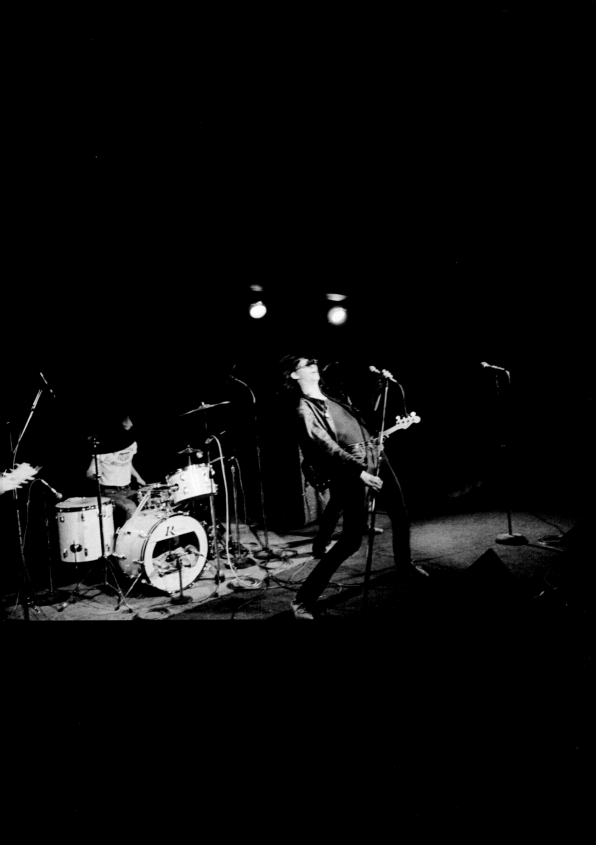

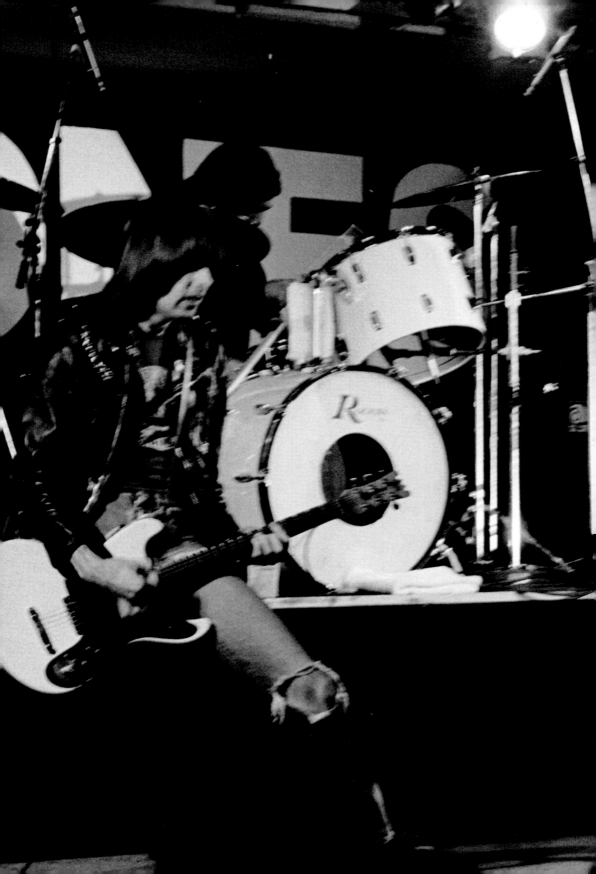

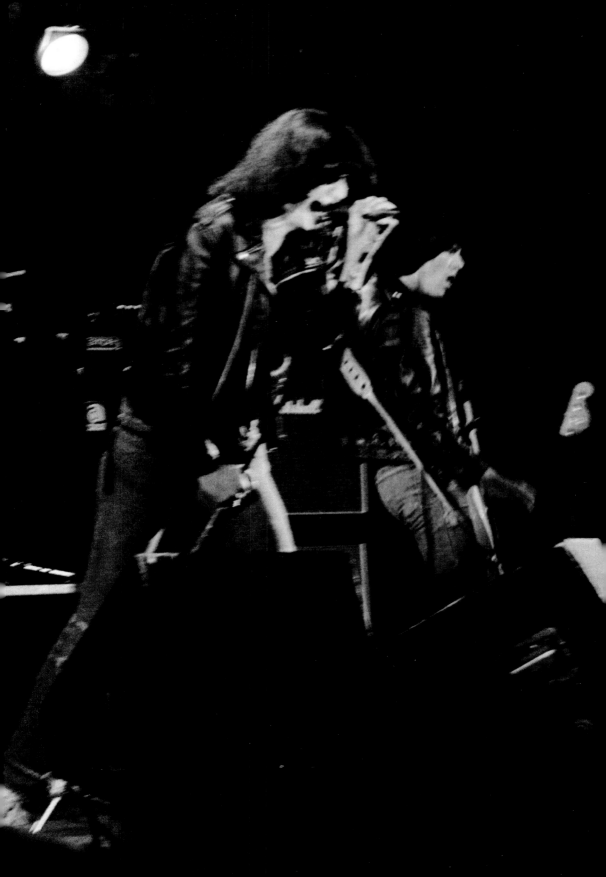

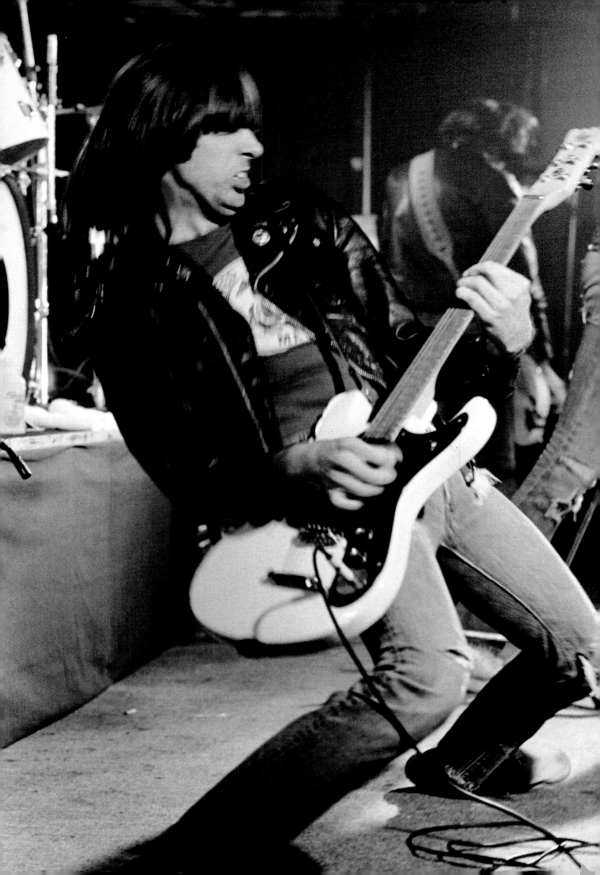

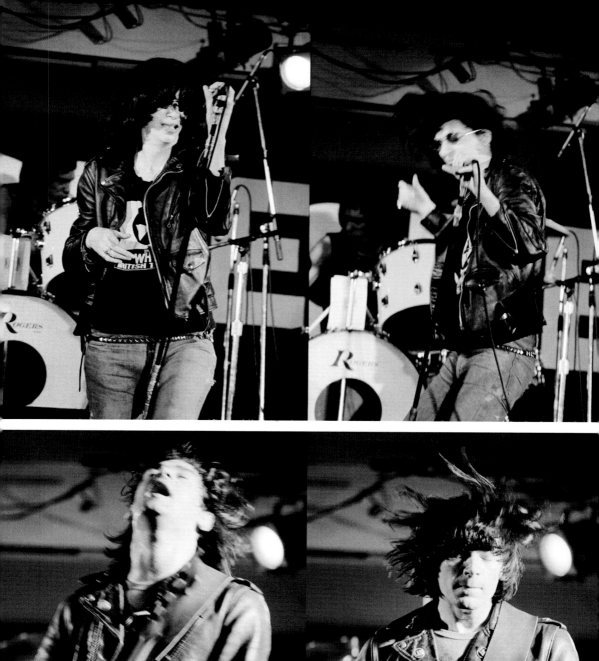
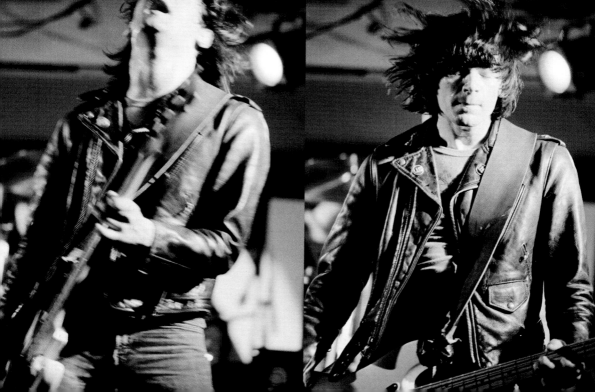

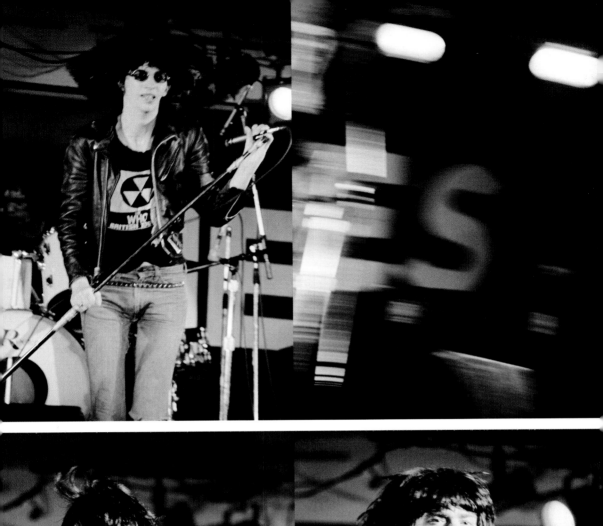
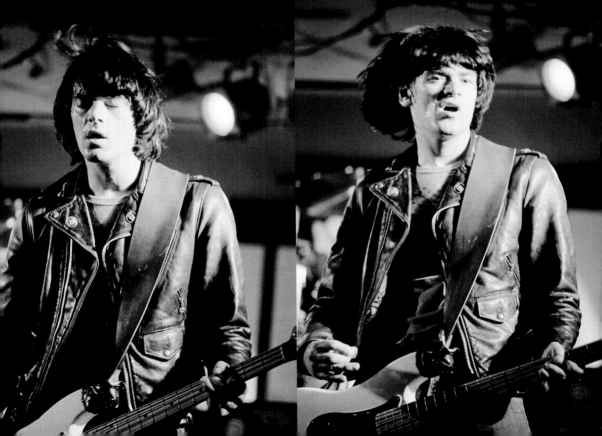

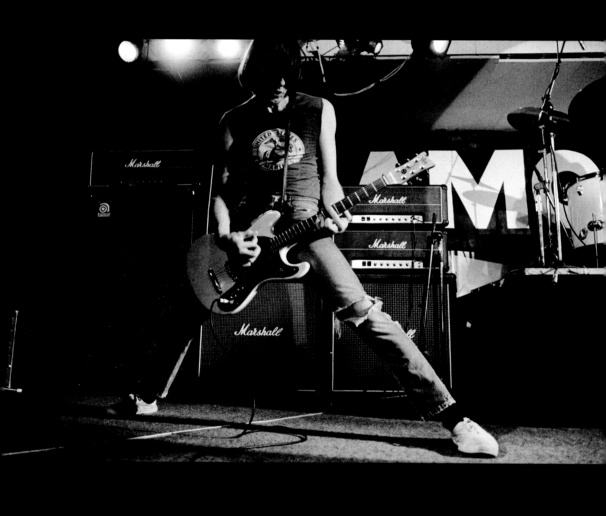

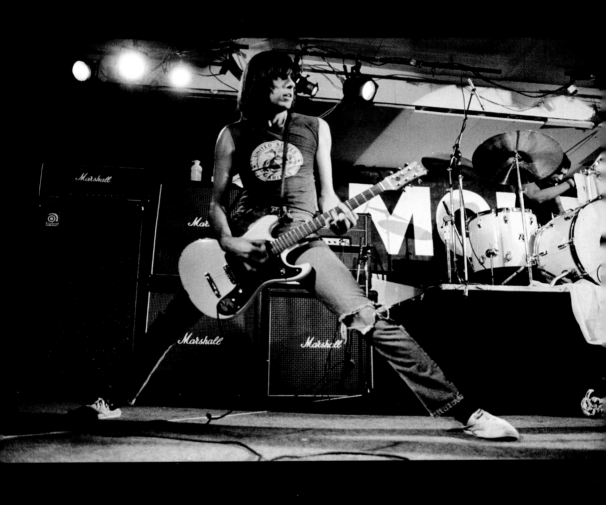

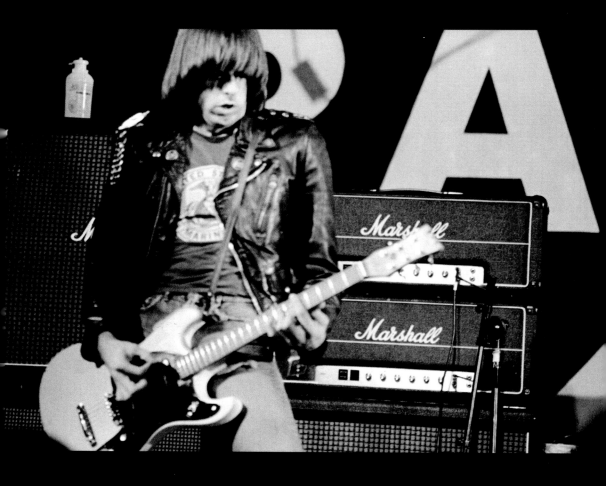

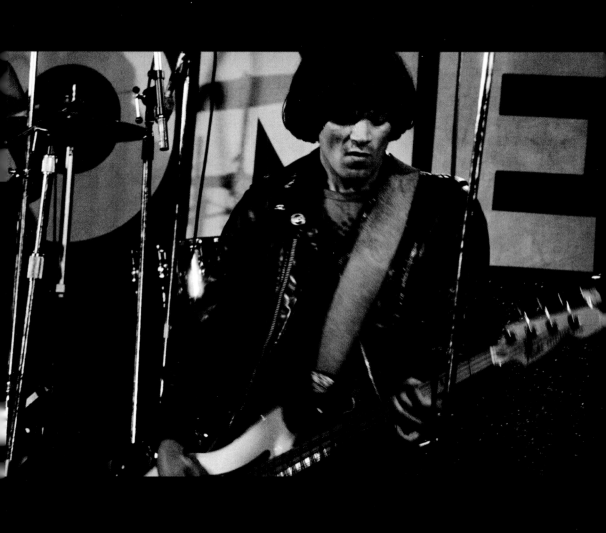

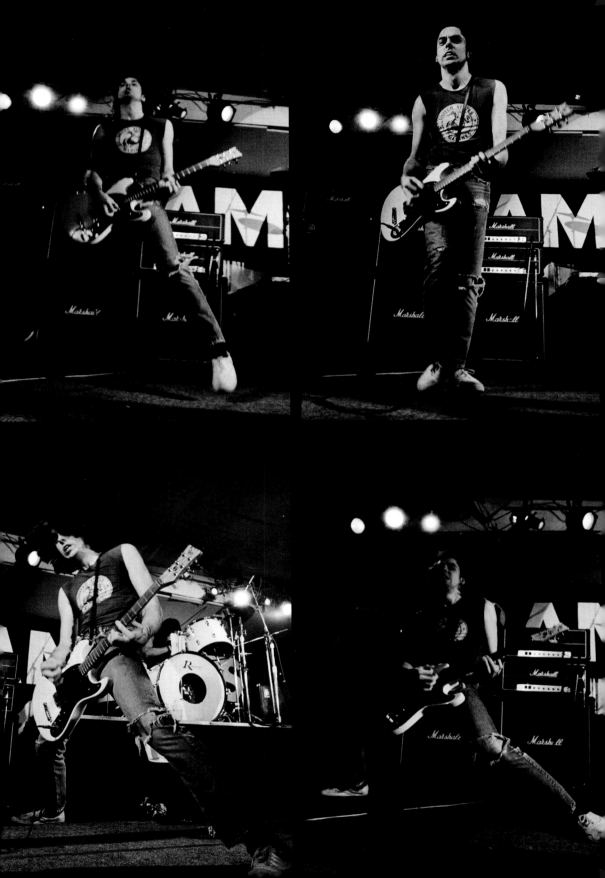

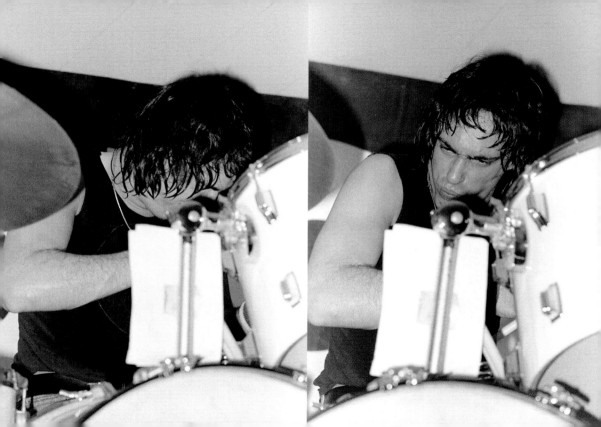

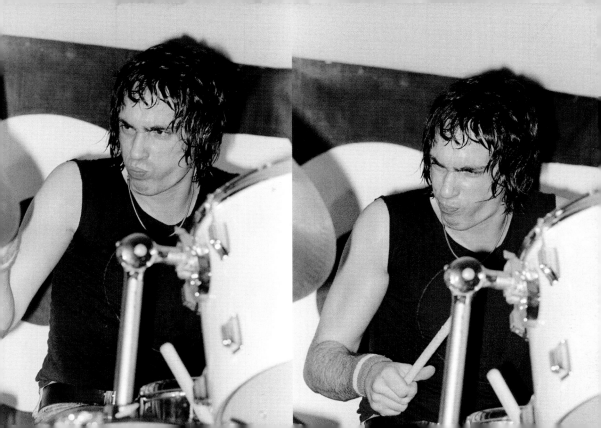

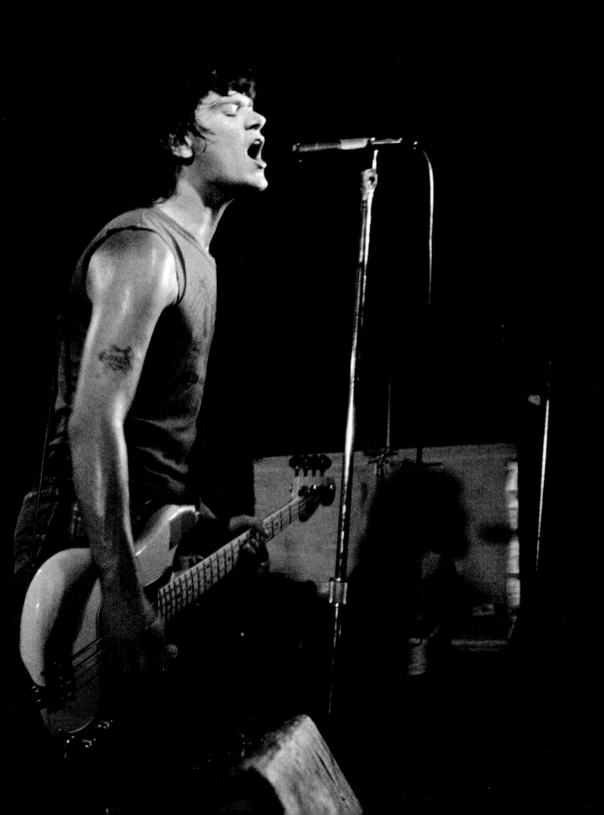

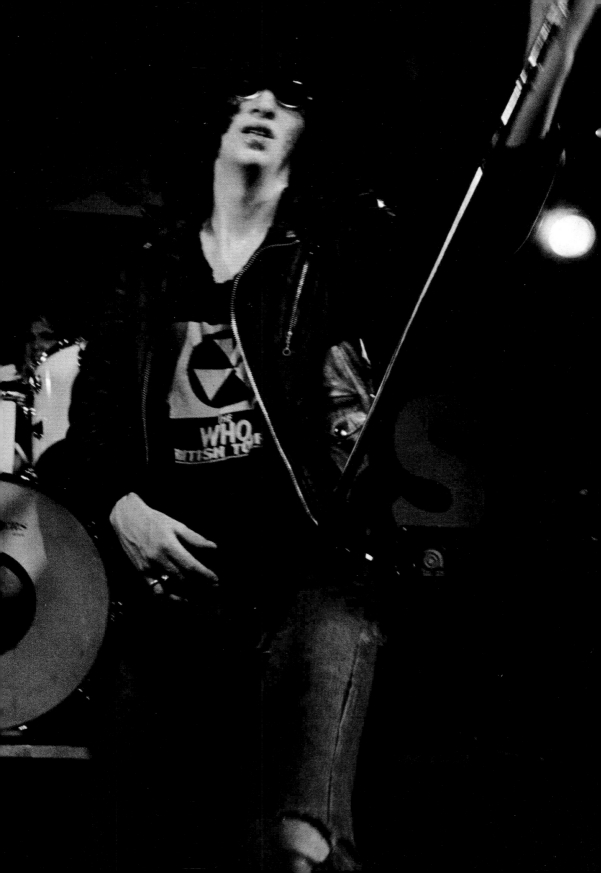

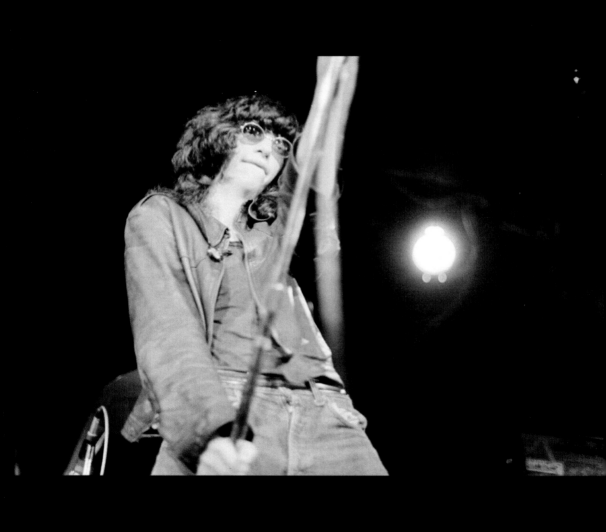

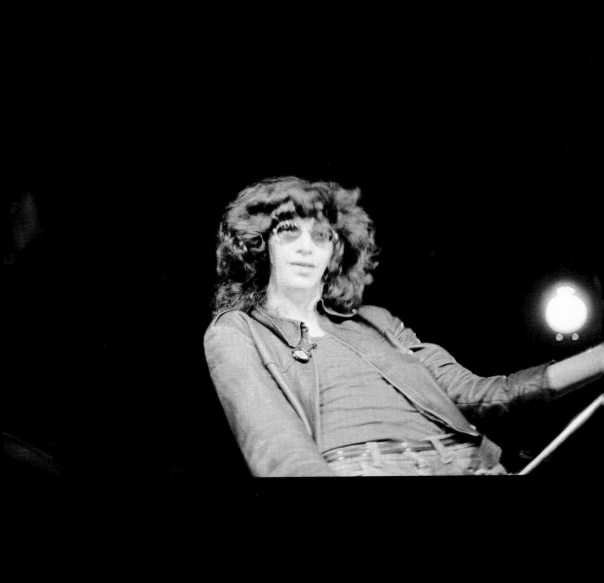

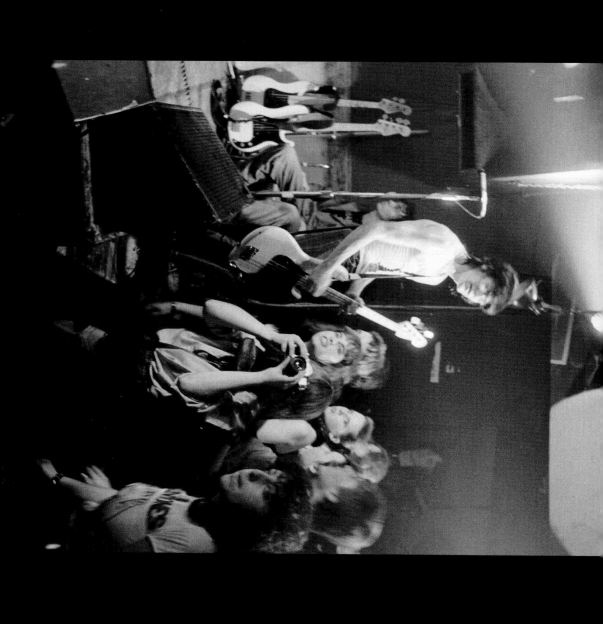

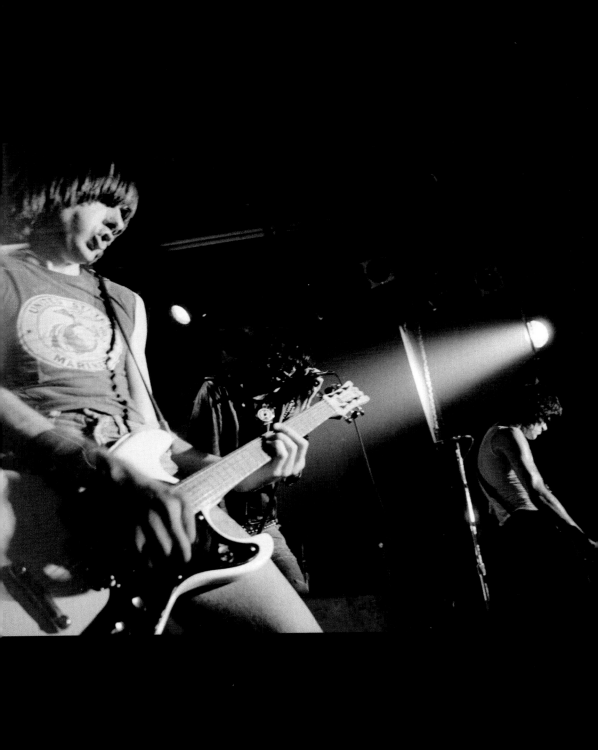

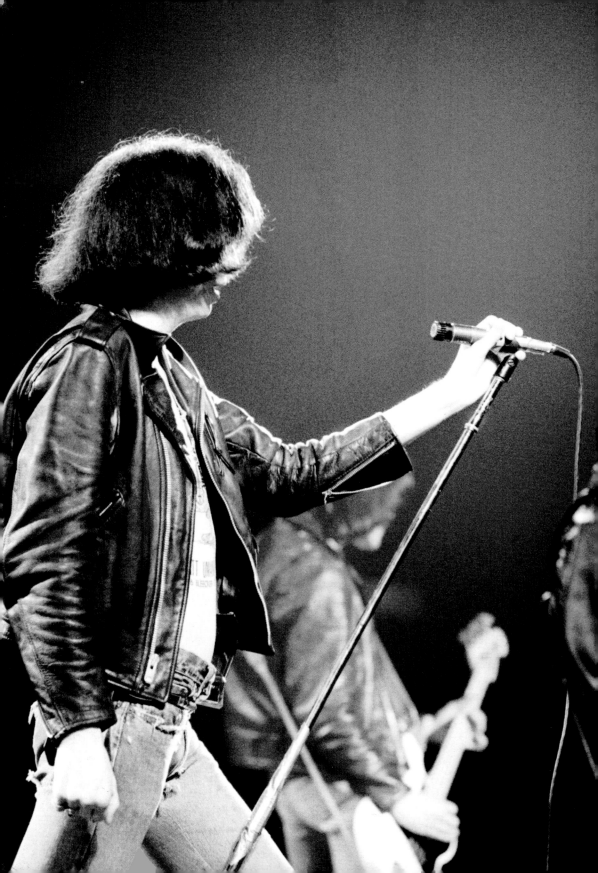

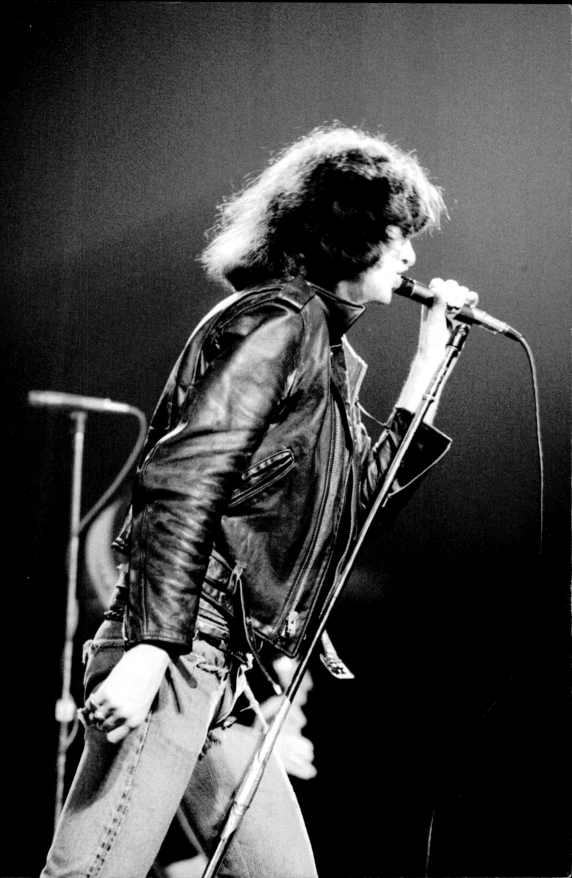

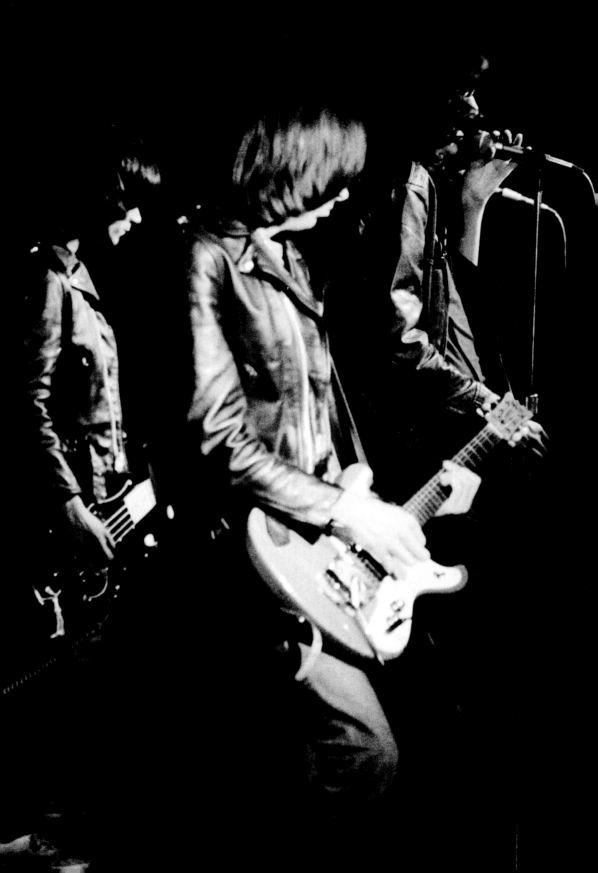

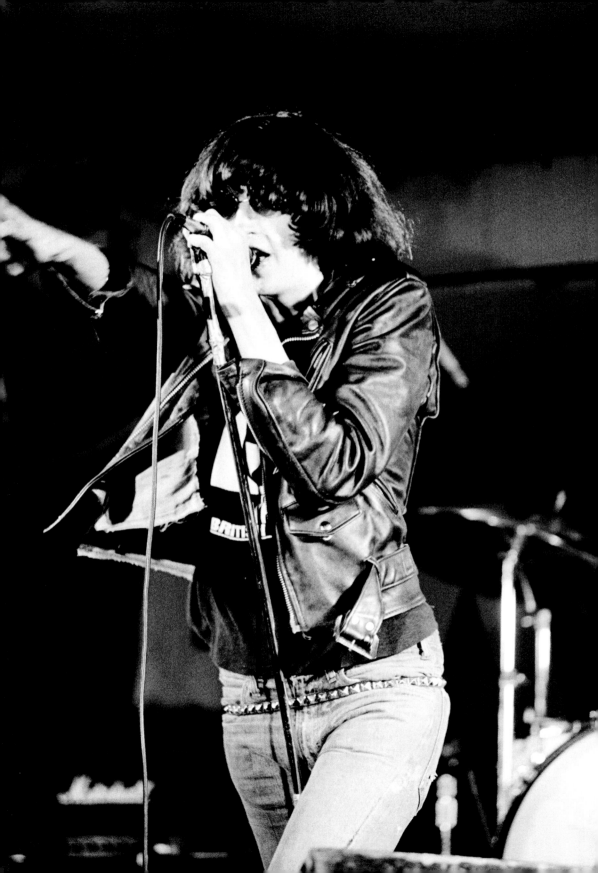

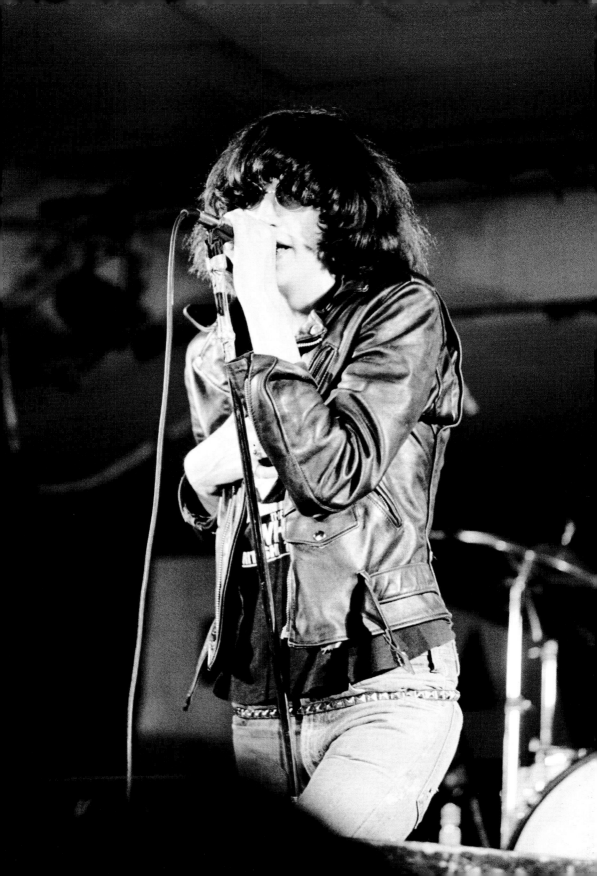

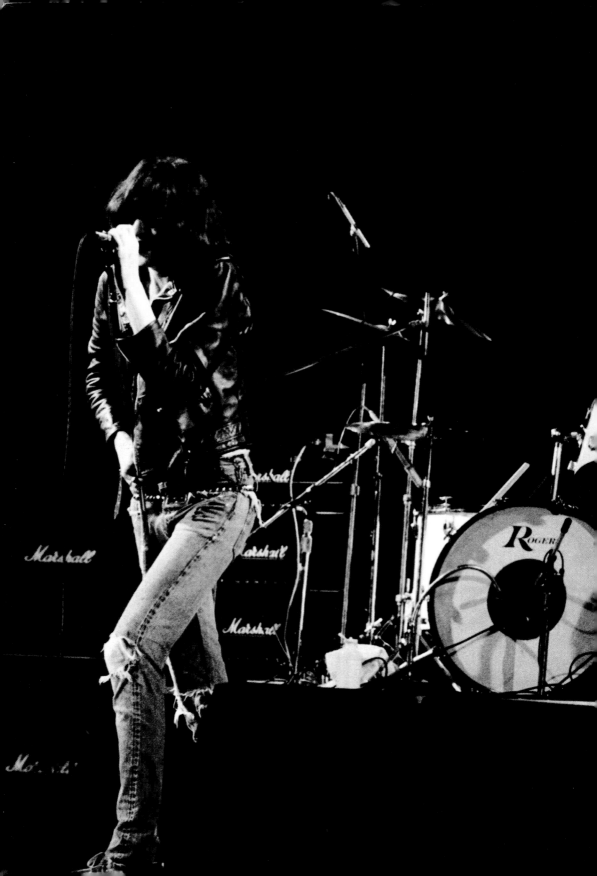

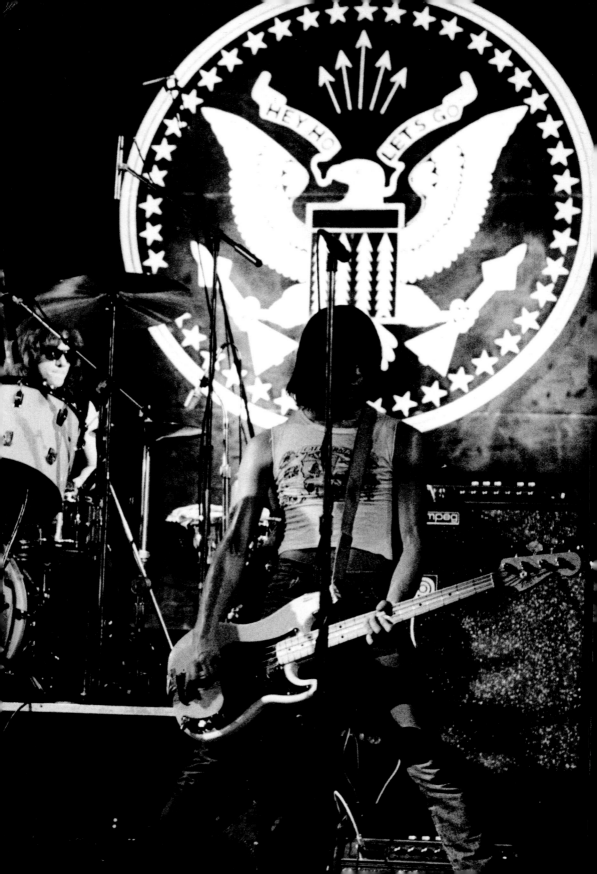

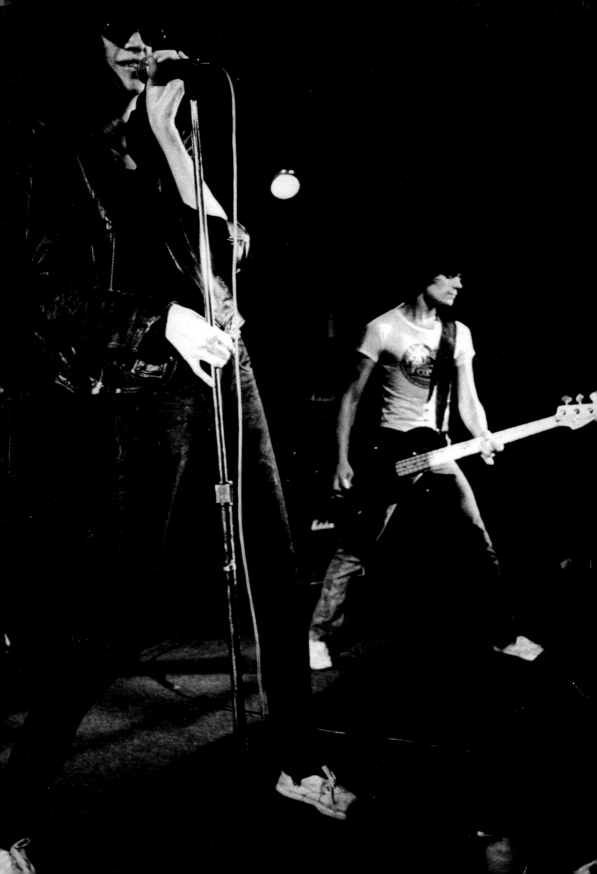